날마다, 브랜드

일러두기

· 브랜드와 제품명의 경우 관례로 굳어진 것을
　제외하고 국립국어원의 외래어표기법과 용례를 따랐다.

· 브랜드명은 띄어 쓰지 않고 붙여 썼다.

· 원어는 처음 나올 때만 병기했다.

날마다, 브랜드

2016년 10월 31일 초판 발행 · 2021년 12월 30일 9쇄 발행 · **지은이** 임태수
펴낸이 안미르 · **크리에이티브 디렉터** 안마노 · **기획·진행·아트디렉션** 문지숙
편집 우하경 · **커뮤니케이션** 김봄 · **영업관리** 황아리 · **제작** 스크린그래픽
종이 그린라이트 100g/m², 매그 233g/m², 엔티랏샤 091 116g/m², 백상지 120g/m²
글꼴 Adobe Garamond Pro, SM3신신명조

안그라픽스

주소 우 10881 경기도 파주시 회동길 125-15 · **전화** 031.955.7755 · **팩스** 031.955.7744
이메일 agbook@ag.co.kr · **웹사이트** www.agbook.co.kr · **등록번호** 제2-236(1975.7.7)

ISBN 978.89.7059.869.7 (03600)

날마다, 브랜드

임태수 지음

안그라픽스

'좋은 브랜드'에게 필요한 '좋은 디자인'

신명섭 플러스엑스 공동대표·BX 크리에이티브 디렉터

우리가 서적이나 기사 등에서 접하는 좋은 브랜드에 대한 정의
는 꽤 다양하다. 아마도 브랜드는 다양한 분야와 사람들, 그리
고 많은 과정을 통해 만들어지기 때문이라고 생각한다. 브랜드
가 처한 상황이나 관점에 따라서 다양한 정의가 이루어질 수 있
다. 그래서 좋은 브랜드에 대한 여러 의견들은 모두 다르지만
동시에 모두 옳은 면을 지니고 있다고 볼 수 있다.

　　마찬가지로 좋은 브랜드를 위한 좋은 디자인의 정의도 다
양할 수 있다. 하나의 브랜드가 만들어지기 위해서는 너무나도
많은 디자인 분야가 필요하기 때문이다.

　　브랜드가 추구하는 가치나 철학은 브랜드의 시작을 위해
정말 중요하다. 그러나 결국 개념적인 부분이고, 실체 없이는
반쪽이라고 생각한다. 이러한 개념들이 고객을 만나기 위해서
는 디자인이라는 과정을 통해 실체화가 필요하다. 좋은 브랜드
를 위해 필요한 좋은 디자인은 브랜드가 추구하는 가치를 온전

히 담을 수 있는 디자인이라고 생각한다. 이를 위해 일차적으로 브랜드의 가치와 성격을 디자인 요소들에 담아서 표현할 수 있어야 한다. 컬러, 글자, 그래픽 요소, 아이콘, 소재, 음악, 모션, 향기, 어조 등 다양한 디자인 요소에서 브랜드에 어울리는 것을 찾아야 한다.

브랜드를 만들기 위해 필요한 디자인 분야는 너무나 다양하다. 전자 제품을 실체화하기 위해서는 제품 디자인이 필요하고, 온라인 커머스 플랫폼을 만들기 위해서는 UI 디자인이 필요하다. 아이돌 스타를 만들기 위해서도 음악, 패션, 브랜드, 앨범 디자인 등 다양한 디자인이 보조해주어야 한다. 대형 마트도 브랜드 로고, 매장 인테리어, 공간 그래픽, 쇼핑 카드 등이 필요하다. 커피숍에는 브랜드의 대표 디자인과 공간 디자인, 공간 그래픽, 각종 소비자들이 이용하는 그래픽 디자인물이 필요하다. 디자인 없이 우리가 경험하는 브랜드는 없다고 해도 과언이 아

닐 것이다. 그러므로 궁극적으로는 다양한 디자인 분야에서 브랜드가 추구하는 가치를 올바르게 표현해줘야 한다.

좋은 브랜드 디자인이 말처럼 쉽지 않은 이유는, 다양한 분야를 각기 다른 사람들이 디자인하다 보니 제각기 다른 색과 메시지가 나올 수 있기 때문이다. 자신이 UI 디자이너이든 그래픽 디자이너이든 제품 디자이너이든 자신이 만드는 디자인이 좋은 브랜드가 되길 바란다면 자신이 속한 분야의 디자인 특성을 잘 담아야 함은 물론이고, 동시에 브랜드의 본질과 가치를 이해하고 다양한 고객 접점에서 이 브랜드가 효과적으로 표현되기 위한 아이디어와 인사이트를 담아야 할 것이다.

다양한 매체의 운영을 담당하는 기획자나 전략가도 자신의 매체와 분야 외에 다른 매체를 두루 살피며, 브랜드의 큰 지향점에 부합하는지 계속해서 신경 써야 한다. 그렇게 보면 디자이너와 기획자 모두가 브랜드 디자인을 하고 있다고 볼 수 있다.

브랜드 미션. 업의 본질

전우성 29CM 브랜드 디렉터

좋은 브랜드는 왜 좋은 브랜드인지, 또한 해당 브랜드를 사람들이 왜 좋아해야 하는지에 대한 명확한 이유가 있어야 한다. 그이유를 만들기 위해 가장 중요한 것은 브랜드 미션, 즉 남들과는 다른 고유의 생각 혹은 철학을 지니고 있는가 하는 점이라고 생각한다.

브랜드의 미션은 곧 업의 본질이라고 이야기할 수 있다. 이는 지금 하는 업종이 무엇인지 이야기하는 게 아니다. 우리가이 일을 통해 하려고 하는 것이 무엇인지, 혹은 왜 이것을 하고있는지에 대한 목적의식이다. 또한 그것을 통해 브랜드가 어떤모습을 지향하는지, 세상과 우리 주변에 어떠한 변화를 만들고자 하는지에 대한 생각과 고민이다.

남과 차별화된 브랜드만의 생각이나 철학이 먼저 정립되어야 내부 직원과 공유하고 공감대를 형성할 수 있다. 그리고모두가 한 방향을 보고 나아갈 수 있다. 이러한 공감대는 구성

원을 통해 다시 제품이나 서비스에 반영되어 브랜드를 접하는 사람들에게 그 브랜드만의 다른 모습으로 보여지게 된다. 또한 마케팅을 비롯한 모든 커뮤니케이션 활동에서도 하나의 지향점을 가지고 그것을 전달하기 위해 일관되면서도 다양한 방식으로 움직일 수 있다. 시간이 지남에 따라 그리한 활동들이 모여 브랜드만의 차별화된 이미지가 형성되고, 이는 마침내 고유한 브랜드다움으로 구축된다.

마음을 여는 브랜드

송정미 홍익대학교 광고홍보학부 교수

TV를 켜면 귀가 다 아프다. 브랜드마다 자신이 더 좋은 제품이라고 목청껏 외쳐대는 까닭이다. 서로 TV 화질이 더 선명하다고 난리고, 냉장고 용량이 더 크다고 난리며 어떤 세탁기는 애벌빨래까지 가능하다고 난리다. 도대체 TV는 어디까지 고화질이어야 하는지, 오늘날과 같은 핵가족화 시대에 냉장고 용량은 왜 이리 자꾸 커져가는지, 그동안의 세탁기는 애벌빨래가 필요 없을 정도로 깨끗하게 빨래가 안 됐는지 온통 의문투성이다.

물론 계속해서 '좋은 제품'이라 외치면 사람들의 지갑을 여는 데 어느 정도 성공할 것이다. 그렇다면 그 사람들은 다음에도 우리 브랜드를 계속해서 찾아줄까? 많은 제품들이 홍수처럼 쏟아져 나오지만 좋은 브랜드를 만들기 위해서는 무엇이 중요한지 생각해볼 때다. 최고의 브랜드 가치를 자랑하는 브랜드가 실제로 가장 좋은 제품인지 생각해보자. 코카콜라, 나이키, 벤츠 등 각 제품 범주에서 소위 내로라하는 브랜드들을 생각하면

꼭 그렇지만은 않을 것이다. 해당 브랜드들은 실제로 '가장 좋은 제품'이 아닐지라도 '가장 좋은 브랜드'로 인식되고 있다.

실제로 가장 좋은 품질을 지니지 않고 있다는 것을 알면서도 사람들이 이토록 열의를 보이는 이유는 아마도 그들의 마음을 얻었기 때문일 것이다. 좋은 제품을 만들고 또 좋은 제품이라고 인식되는 것만큼 중요한 것은 바로 사람의 마음을 얻는 것이다. 모든 브랜드는 결국 사람의 마음을 얻기 위해 치열하게 경쟁해야 한다. 어떻게 하면 사람의 마음을 파고들 수 있을까? 어떻게 하면 그들의 마음을 얻을 수 있을까? 이제 커뮤니케이션의 초점을 사람의 마음을 여는 데 두어야 할 것이다.

브랜드 혹은 서비스에 대하여

변사범 플러스엑스 공동대표·UX UI 크리에이티브 디렉터

내가 하는 일은 디지털 위주의 경험을 디자인하는 것이다. 지금 시대에는 디지털 영역으로 비즈니스 영역이 확장됨에 따라 많은 변화가 생겼고, 앞으로도 더욱 많은 변화가 이루어질 것이라고 생각한다. 이러한 시대적 흐름에 따라 많은 브랜드들도 사업 확장을 위해 디지털 영역에 많은 투자를 하고 있다. 오프라인 기반의 회사들은 디지털로, 온라인 기반의 회사들은 오프라인 영역으로 확장하고 있다. 이런 현상을 지켜보고 있으면 꽤나 흥미롭다. 서로 가지지 못한 것에 대한 욕망이 있으며, 생존에 대한 위협도 있다.

이렇게 많은 변화가 빠르게 일어나는 시대에 살아서인지 특정 브랜드를 딱히 좋아한다기보다는 현재에 잘 대응하고, 사용자의 요구에 잘 맞춰가는 브랜드가 잘 하는 브랜드라고 생각한다. 물론 본질적으로 사업 영역에서 제품은 좋아야 한다는 조건이다. 본질이 흐려지면 그 외에 어떤 잘한 부분이든 좋게 평

가할 수 없기 때문이다. 예를 들어 애플의 제품이 별로 좋지 않다면 애플이 만드는 애플스토어, 웹사이트, 패키지, 영상, 키노트 등이 좋은 평가를 받을 수 있을까? 아마도 짧게는 칭찬을 받을 수 있겠지만 그 시간은 그리 오래가지 못할 것이다.

또한 어떤 게임을 예로 들어보자. 게임은 재미가 없다. 그런데 게임의 릴 영상을 잘 만들었거나 웹사이트 마케팅을 너무 잘해서 이슈가 되었다고 치자. 그렇다면 그 게임은 성공할까? 아마도 성공하지 못할 것이다. 이렇게 각각의 사업 영역에서 본질적인 부분에 대한 퀄리티가 받쳐주지 못하면 그 브랜드 혹은 서비스는 성공할 수 없다.

디자인은 주어진 목적을 조형적으로 실체화하는 것이다. 그리고 디자인은 매우 상업적인 부분에 속하기 때문에 그 사업에 대한 이해가 있어야 할 수 있다. 그래서 현재 시점에 대한 기술과 환경의 이해가 선행되어야 한다. 이런 부분들을 생각하지

않고 디자인된 제품과 서비스는 성공할 수도 좋은 디자인일 수
도 없을 것이다. 조형적인 완성도는 물론 사업과 기술과 환경의
이해가 있어야 좋은 디자인을 할 수 있으며 그런 본질적인 부분
들의 퀄리티가 유지되어야 좋은 브랜드 혹은 서비스가 된다고
생각한다.

　　지금 시대에 살고 있다는 것을 개인적으로 즐겁고 감사하
게 받아들이고 있다. 모바일의 변화를 직접 겪으며, 다음에 있
을 자동차의 변화를 직접 경험할 수 있을 것이라고 기대하고 있
기 때문이다. 우주를 여행할 수도 있다고 생각한다. 이렇게 큰
변화의 시대에 살고 있다는 것은 그만큼 다양한 경험을 할 수
있음을 의미하기도 한다. 그래서 내가 할 수 있는 일들이 많다
는 것에 감사하고 행복하다.

진실의 브랜드

최장순 엘레멘트컴퍼니 공동대표 · 크리에이티브 디렉터

0. 이미지: 이미지는 현실을 반영한다. 그리고 이미지는 현실을 만들어간다. 시뮬라크르의 시대. 이미지는 현실보다 더 현실적이다. 이미지는 그렇게 우상이 되어간다.[•]

1. '착한' 브랜드 vs. '착한 척' 하는 브랜드: 전 세계는 이미 커피라는 문화 아이콘에 중독되었다. 하지만 정작 커피 열매를 따는 노동자의 삶은 나아지지 않는다. 어제 오늘의 이야기가 아니다. 저널리스트 켈시 티머먼Kelsey Timmerman이 쓴 『식탁 위의 세상 Where Am I Eating』에 따르면, 커피를 재배하는 나라는 1991년 수익의 40퍼센트를 가져갔는데 2012년에는 10퍼센트밖에 얻지 못했다. 중간에 있는 누군가가 돈을 챙기고 있다는 것이고, 스타벅스 역시 이러한 비난에서 자유롭지 못하다. 스타벅스의 '착해 보이는' 광고물과 C.A.F.E. 프랙티스Coffee And Farmer Equity Practice와 같은 자체 인증 브랜드들을 보고 받았던 깊은 감동은

[•] 이미지와 우상은 한배에서 태어났다. 그리스어 에이돌론eidolon은 이미지와 영상을 뜻하며 진리 인식을 방해하는 종교적으로 퇴화된 형태의 우상숭배를 의미한다.

이 브랜드에 대한 배신감으로 뒤바뀐다.('착한 브랜드'를 강조하는 브랜드일수록 '착한 척' 하는 브랜드로 보여지기도 한다.)

2. 이미지의 배반: 배신감은 커피에만 국한되지 않는다. 깨끗하고 건강한 우유를 강조하던 기업이 뒤에서 유통 대리점에 해왔던 엄청난 갑질, 치명적인 상해를 주어 사망자가 발생했는데도 판매를 중단하지 않고 사과조차 하지 않았던 브랜드, 천연 원료가 민망할 정도로 조금 들어갔는데 이름이나 슬로건, 문구가 정말 과장되게 만들어진 브랜드……. 소비자들은 이미 브랜드에 많은 배신감과 피로감을 느끼고 있다. 브랜드들의 이 모든 행태가 그저 '보여주기show'에 지나지 않았음을 느낀 것이다. 보여주고자 한다면 제대로 된 것을 거짓 없이 보여줬어야 했다.

3. 진실의 무브먼트Movement of Truth: 비싼 브랜드를 문제 삼는 게 아니다. 비싸면 비싼 대로 제값을 하란 이야기다. 가격대가 어떻게 되든 브랜드로 성장하기 위해서 지켜야 할 가장 기본적인 조건은 '제대로' 만들어야 한다는 것. 실제와 다른 이미지로 포장할 것이 아니라 실체를 지나치게 미화시키지 말고 본질에 충실하는 것. '보여주기'를 넘어 '진실truth'의 순간에 충실할 때만이, 그리고 오직 진실에 기반한 브랜드 무브먼트를 실천할 때만이 진정한 사랑과 존경을 받을 수 있다. 그것은 소비 시민을 위한 진정한 길이고, 시민 브랜딩의 첫걸음이 될 것이다.

브랜드는 곧 제품이다

이 둘은 구분지어 생각할 수 없다

마케팅과 브랜딩을 구별하는
가장 큰 지점은 책임감이다

뱉은 말에 책임을 지는 것이야말로
올바른 브랜드의 기본이다

브랜드와 고객의 관계는
사람과 사람의 관계와 같다

약속을 지키는 사람
약속을 지키는 브랜드

약속을 묵묵히 지켜나가는
세월의 고단함을 이겨낼 때

그러한 일련의 과정들이 축적되어
브랜드에 대한 결속으로 남게 된다

백 명이 알고 있는 브랜드

열 명이 좋아하는 브랜드

한 명이 사랑하는 브랜드

좋은 브랜드의 기준은 무엇일까

일상의 모든 순간에서 우리는
예기치 못한 사소한 경험으로
무언가에 호감을 느끼게 된다

언제가 될지 모르는
그 순간의 경험을 위해

온전하게 마음을 담아
모든 경험의 접점에서
지긋하게 전달하는 것

그것이 바로 올바른

브랜드의 시작이다

시작하며

여기저기서 브랜드라는 단어가 본격적으로 등장하기 시작한 지도 어느덧 십수 년이 훌쩍 지난 것 같다. 마케팅과 가격 경쟁력이라는 말이 잠잠해지고 대신 브랜드라는 단어가 범람하고 있다. 성공적인 브랜드를 만드는 비법이나 법칙을 알려준다는 책들이 출간되고, 지역구 국회의원 선거에 출마하는 이도 지역의 브랜드 파워를 키우겠다고 이야기한다. 업무 미팅으로 만나는 클라이언트도 하나같이 이제는 시장에서 브랜드 이미지가 중요하다고 한다. 어느샌가 우리 일상에 깊이 스며들어온 브랜드라는 것은 과연 무엇일까?

백화점 지하 주차장에서 매장으로 올라가는 길에 우연히 신용카드 상담원을 만났다고 치자. 지금 쓰고 있는 카드를 프로모션 중인 다른 카드로 바꾸면 첫해에는 연회비도 없고 20만 원상당의 바우처도 함께 제공해준다고 한다. 그럼 바꿀까, 바꾸지 않을까? 평소 즐겨 가는 동네 슈퍼마켓이 있는데 집 앞에 다른

대형 할인점이 생겼다. 개업 기념으로 회원 가입하는 고객에게 현금처럼 사용할 수 있는 5만 포인트를 준다고 한다. 바꿀까, 바꾸지 않을까? 모르겠다. 상담원들의 현란한 말솜씨를 당해 낼 자신이 없다.

그러나 만약 지금 쓰고 있는 아이폰을 다른 스마트폰으로 바꾸면 지원금도 제공해주고, 남아 있는 기기 할부금과 약정 위약금까지 전부 내준다면 어떻게 할까? 단언컨대 나는 바꾸지 않는다. 나를 비롯해서 아이폰을 쓰고 있는 사람들 대부분은 쉽게 바꾸지 않을 것이다.

이런 상황에서 기존에 즐겨 쓰던 것을 쉽게 바꿀 수 있다고 생각했다면 그것은 아마도 좋은 브랜드가 아닐 것이다. 쏟아지는 새로운 제품과 서비스 사이에서 매력적인 혜택의 유혹을 물리치고 기존에 사용하던 것을 계속 유지한다면 비로소 그것은 나에게 특별한 의미를 지닌 진정한 브랜드로 존재하게 된다.

애플Apple의 브랜드는 한입 베어 먹은 사과 모양 심벌이 아니다. 늘씬하고 매끄러운 최신형 아이폰iPhone도, 스티브 잡스Steve Jobs의 유창한 키노트 프레젠테이션도 아니다. 방대한 콘텐츠를 보유한 앱 스토어도 아니고, 깔끔하고 세련된 광고 스타일도 아니며, 빠르고 편리한 운영체제도 아니다. 애플의 브랜드는 이 모든 것을 포함하여 우리로 하여금 더 편리하고 행복한 삶을 누

리게 해주겠다는 약속이다. 더불어 제품과 서비스를 비롯한 다양한 온·오프라인 경험 접점을 통해 그 약속을 일관되게 지켜나감으로써 우리가 각자 느끼는 애착이나 충성심, 친근함 등의 총체적인 감정이다. 이때 느끼는 감정으로 어떤 브랜드에 대한 인식이 형성되는데, 이런 인식들이 모여 브랜드 이미지를 만든다.

요약하면 고객 입장에서 브랜드는 해당 브랜드의 실체와 이미지가 만들어내는 총체적인 정경情景이라고 할 수 있다. 그러므로 좋은 브랜드를 만들기 위해서는 먼저 브랜드의 실체, 즉 제품이나 서비스를 통해 고객에게 제공할 수 있는 실제적인 편익을 갖추는 것을 우선해야 하며, 다양한 고객 커뮤니케이션 활동을 통해 실체에 부합하는 이미지를 축적해야 한다.

한국의 기업은 유럽이나 미국의 기업보다 유독 브랜드 리뉴얼을 빈번하게 한다. 대다수 기업이 브랜드를 단지 이미지로만 여기는 경향이 크기 때문이라고 생각한다. 이전보다 매출이 감소하면 기업 안에서는 으레 브랜드 리뉴얼 이슈가 나오기 마련이다. 그럴싸하게 이미지 변신을 꾀하여 제값보다 높은 마진을 붙여 비싸게 판매한 뒤 단기간에 매출을 올리기 위한 수단으로 브랜드를 활용하려는 것이다.

실체가 없는 이미지는 공허하다. 설령 원하는 브랜드 이미지가 만들어졌다고 해도 잠깐의 허상이 주는 달콤함은 그리 오

래가지 않는다. "이미지 쇄신을 통해 브랜드 경쟁력을 강화하자."라는 어느 기업 임원의 외침이 나에게는 "포장에 신경 써서 더 많이 팔아보자."라는 식으로 들리는 것은 아마도 그런 이유에서다. 올바른 브랜드를 만들기 위해서는 시간이 지나도 변하지 않는 견고한 정신에 기반을 두고 고객과의 약속을 지켜나가는 것을 최우선으로 고민해야 한다.

나는 브랜드 컨설팅 회사를 시작으로 브랜드 업계에 발을 들이고 기업의 브랜드 마케팅 부서를 거쳐, 현재 브랜드 경험 디자인 회사에서 브랜딩 프로젝트를 기획하고 있다. 브랜드 고유의 정신에서 사용자 경험까지 세심하게 고민하고 만드는 과정은 언제나 나에게 큰 인상을 준다. 동료 디자이너들의 포트폴리오가 쌓이는 것을 보면서 나도 포트폴리오가 하나 정도 있으면 좋겠다고 생각했다.

　기획자의 포트폴리오는 생각이다. 현상을 바라보는 관점이며, 축적된 경험이 주는 지혜이다. 이 책 『날마다, 브랜드』는 그동안 다양한 분야의 브랜드를 대하며 마케팅에서 브랜드로, 그리고 브랜드에서 브랜드 경험으로 진화하고 있는 브랜딩이라는 것을 업으로 하면서 겪었던 다양한 경험들과 생각들로 이루어져 있다. 브랜드와 관련한 일상의 소소한 이야기를 엮은 책이기에 강력한 브랜드를 만드는 방법이나 차별화 전략 같은 지식

의 습득을 기대하지 않았으면 한다.

　　다만 한 브랜드 기획자의 경험과 생각이 담긴 포트폴리오를 통해 '좋은 브랜드란 무엇인지' '좋은 브랜드를 만들기 위해서 어떠한 마음가짐과 자세를 지녀야 하는지'를 함께 고민해보고, 많은 사람들이 '올바른 브랜드에 대한 생각을 공유'할 수 있는 계기가 된다면 더할 나위 없이 기쁘고 보람될 것이다. 궁극적으로는 그런 과정이 지속되어 우연히 마주치기만 해도 기분이 상쾌해지는 좋은 브랜드가 우리 일상에 많아지기를 바란다.

올바른 브랜드는
싸우지 않는다

브랜드는 쉽다. 우리는 하루에도 수많은 브랜드를 만난다. 점심 식사 후에 마시는 커피에서도, 일할 때 쓰는 볼펜에서도, 출퇴근 길 지하철 안 스마트폰에서도, 우리는 우리가 모르는 사이에도 무수히 많은 브랜드를 만나고 경험한다. 특히 오랜 시간 동안 우리 곁에 있는 브랜드들은 한결같이 우리가 어떤 기능적인 편리함이나 기분 좋은 감정을 느끼도록 역할과 본분을 다한다. 이처럼 고객 입장에서 받아들이는 브랜드는 쉬운 반면 업의 영역으로 대하는 브랜드는 어렵다.

대형 서점 매대에 진열된 브랜드 관련 서적들은 실용서나 전문서가 대부분이다. 이기는 브랜드 전략, 모델, 법칙 등의 제목으로 된 흡사 마케팅 서적 같은 딱딱한 느낌의 책들은 일차적으로 우리가 브랜드를 어렵게 느끼도록 만든다. 대학에서는 데이비드 아커David Aaker와 케빈 켈러Kevin Keller, 장노엘 캐퍼러 Jean-Noel Kapferer 등 브랜드 분야에서 세계적인 권위를 지닌 나이 지긋한 교수들이 쓴 두꺼운 양장본으로 처음 브랜드를 접하게 되는데, 그런 이유에서인지 브랜드를 생각하면 자연스레 딱딱하고 어려운 느낌이 든다. 이런 책들에는 보통 다양한 도식으로 된 브랜드 모델과 그것을 뒷받침하는 이론들이 주를 이루고, 사례로 버진Virgin이나 코카콜라Coca-Cola, 나이키Nike 등의 글로벌 빅 브랜드가 단골로 등장한다.

브랜드 업계에서 일하며 '과연 이러한 브랜드들이 책에서 말하는 전략을 잘 활용하고 지켜서 오늘날 사랑받는 브랜드가 되었을까?'라고 반문하게 되는데 글쎄, 답은 잘 모르겠다. 아마 사랑받는 브랜드는 가치 있는 무언가를 만들고 전파하겠다는 창립자의 확신과 애착, 구성원 간의 유대감과 열정 등으로 만들어졌을 것이다. 성공한 브랜드는 어떤 상황에서 어떤 전략으로 브랜드를 운영하고, 리뉴얼하는 과정을 거쳤기 때문이라는 이야기들은 아무래도 결과론적인 해석이지 않을까 싶다. 애초에 좋은 브랜드를 만드는 데 절대적이거나 명백한 전략이라는 것은 없다. 우리 삶에도 그런 것은 존재하지 않는다. 우리가 알고 있는 어떤 브랜드 전략에도 예외가 있기 마련이고 다만 고객 가치 실현이라는 본질을 꾸준히 지켜야 함에는 예외가 없다.

시대를 초월하여 회자되는 이탈리아를 비롯한 유럽의 제품들에서는 장인의 섬세한 손길과 치밀한 완성도가 느껴진다. 시간이 지나도 변치 않는 우수한 품질의 제품과 서비스를 제공하고자 하는 장인들의 정신은 브랜드라는 개념으로 승화됐고, 미국을 중심으로 마케팅의 일환으로 연구되어 마침내 브랜드 전략으로 자리 잡게 되었다. 현재 한국의 많은 기업들이 채택하고 있는 브랜드 개념은 마케팅 기반의 비즈니스 전략이나 모델로 통용된다. 그렇다 보니 장인 정신이 결여된 채 기업 경영 효율

화와 영업이익 증대를 위한 수단으로 브랜드를 다루곤 한다.

브랜드 전략이라는 말에는 기본적으로 싸워 이긴다는 의미가 내포되어있다. 경쟁 브랜드와의 인식 싸움에서 승리하고 고객의 머릿속에서 우위를 차지한다는 것이다. 그러나 정작 좋은 브랜드는 경쟁 브랜드와 싸우지 않는다. 나이키는 캠페인을 벌일 때 결코 리복Reebok이나 아디다스Adidas의 운동화보다 기능이 좋다고 이야기하지 않는다. 대신 사람들에게 운동에 대한 열정을 불러일으키고 그 열정을 지원하기 위해 고민하고 흔쾌히 도와주겠다는 메시지를 던진다. 애플은 마이크로소프트Microsoft나 삼성보다 더 빠르고 성능이 좋은 운영체제나 프로세서를 만들었다고 이야기하지 않는다. 단지 제품과 서비스를 통해 우리의 삶이 얼마나 풍요로워질 수 있는지 이야기한다.

다시 말해 좋은 브랜드는 경쟁 브랜드와 싸워 이기는 방법을 궁리하는 대신, 브랜드를 통해 사람들의 라이프 스타일에 가치 있는 변화를 제안하고 그 약속을 잘 지켜나갈 수 있는 방법을 고민한다. 예컨대 브랜드를 만든 목적은 무엇이며 브랜드가 존재하는 이유는 무엇인지, 고객은 누구이며 그들은 어떤 것을 원하는지와 같이 사람들이 브랜드를 선택함으로써 얻을 수 있는 다양한 편익과 가치를 명확히 하고, 이를 통해 오랜 시간이 지나도 변하지 않을 굳건한 관계를 구축하는 것을 가장 중요하게 여기고 있다.

일본을 대표하는 디자이너 하라 켄야原研哉는 좋은 디자인이란 '갑작스러운 계획이 아니라 생활이라는 살아 있는 시간의 퇴적이 필연성에서 비롯된 형태들을 한층 완성시켜주는 것'이라고 이야기했다. 이러한 관점은 브랜드에서도 그대로 적용할 수 있다. 단순히 브랜드 로고와 제품의 포장을 바꾸는 브랜드 리뉴얼이나 대대적인 광고 캠페인 같은 마케팅적인 접근으로는 결코 좋은 브랜드를 만들 수 없다. 다만 약속한 것을 오랜 시간 동안 묵묵히 지켜나가는 고단함을 이겨낼 때, 그러한 일련의 과정이 축적되어 어느 순간 자연스레 고객들은 브랜드에 대한 강한 결속을 느끼게 된다.

영국에서 탄생한 글로벌 프랜차이즈 브랜드 프레타망제Pret-A-Manger는 빠른 시간에 양질의 식사를 제공하는 새로운 개념의 패스트푸드 레스토랑이다. 일반적인 패스트푸드점과 마찬가지로 간편하게 먹을 수 있는 메뉴ready-to-eat로 구성되어 있는데, 기존의 그것들과 달리 신선한 재료로 만들어진 샌드위치, 유기농 커피와 샐러드 등 건강한 음식을 제공하기 때문에 패스트푸드와 레스토랑의 장점이 접목되었다고 할 수 있다.

프레타망제에서 판매하는 제품들에는 유통기한이 없다. 대부분의 매장에는 내부에 주방이 있고 장소가 협소한 경우에는 근처에 주방을 두어 매일 음식을 만든다. 물론 그날의 식재

료는 그날 아침에 배달된다. 저녁까지 팔리지 않고 남은 음식들을 다음 날에 판매하는 대신, 자체적으로 운영하는 자선 단체 프렛파운데이션Pret Foundation을 통해 소외 계층에 기부한다. 이로써 프레타망제는 매일 아침 만든 신선한 음식을 고객에게 제공하는 동시에 그날 남은 음식을 모두 기부함으로써 자원 낭비나 환경오염 등의 사회적 문제를 해결하면서 동시에 선행까지 베푸는 이상적인 비즈니스 구조를 형성하고 있다. 이러한 모든 활동은 브랜드의 핵심 이념이자 고객과의 약속인 '옳은 일을 하는 것doing the right thing'에서 시작된다.

고객에게 신선한 음식을 제공하고 남은 음식을 기부한다는 생각은 어쩌면 요식업에 종사하고 있는 사람들 누구나 생각해낼 수 있는 것일지도 모른다. 다만 프레타망제가 강력한 브랜드가 될 수 있었던 것은, 브랜드 철학과 약속을 오랜 시간 동안 변함없이 지켜내고 있다는 점이다. 고객에게 매일 갓 구운 빵을 제공하기 위해서는 신선한 원재료를 수급할 수 있도록 매장마다 자체 공급원을 확보해야 하며, 빠르고 안전한 배송을 책임질 인력과 물류 네트워크 구축이 필요하다. 또한 요리사들은 고객을 속이지 않겠다는 사명감을 지니고 음식을 조리해야 하며, 점원들의 태도에는 신선한 음식에 걸맞은 활력과 친절함이 배어 있어야 한다. 마지막으로 이러한 시스템을 전 세계의 모든 매장에 일관되게 적용하고 관리해야 한다.

약속은 늘 하는 것보다 지키는 것이 어렵다. 브랜드가 고객에게 한 약속을 오랜 시간 동안 꾸준히 지켜내는 일은 어쩌면 경쟁 브랜드와 차별화하는 것보다 훨씬 더 어렵고 수고스러울지도 모른다. 하지만 수많은 어려움을 이겨내고 그 약속을 실현하는 브랜드만이 결국 좋은 브랜드로 자리매김할 수 있다.

브랜드의 힘은

구성원으로부터

모처럼 한가로운 주말에는 친구 녀석과 강릉까지 한달음에 가 테라로사Terarosa 카페에서 커피를 마시고 사천 해변을 거닐며 여유를 만끽하곤 했었는데, 최근에는 서해 바다와 맞닿은 영종 도에 자주 가게 된다. 힘차게 떠오르는 아침의 태양만큼 주변을 붉게 물들이다가 지는 석양의 고요함도 충분히 매력적이다. 물론 바다만 놓고 본다면 제주나 강릉 앞바다에 비할 수 없지만, 네스트호텔Nest Hotel에서 하루를 지낸다면 이야기가 달라진다.

네스트호텔은 건강한 식단의 밥집 일호식一好食과 미국식 다이닝 레스토랑 세컨드키친Second Kitchen, 브랜드 다큐멘터리 매거진《B》등 의식주정衣食住情 분야에서 다양한 브랜드 비즈니 스를 진행하고 있는 제이오에이치JOH의 첫 번째 호텔 프로젝 트다. 이 호텔은 여의도에 위치한 글래드호텔Glad Hotel과 함께 국내 최초로 디자인호텔스Design Hotels에 등재된 특1급 호텔이 다. 디자인호텔스는 전 세계 50여 개국의 우수한 디자인 호텔을 선정하고 소개하는 멤버십 플랫폼이다. 글래드호텔 역시 제이 오에이치가 총괄했다고 한다.

네스트호텔의 브랜드 슬로건은 '당신만의 은신처your own hideout'이다. 호텔은 영종도 끄트머리의 갈대밭 앞에 위치해 있 는데 주차장으로 들어가는 곳에서부터 세상과 격리되는 듯한 낯설지만 아늑한 느낌을 동시에 받을 수 있다. 호텔 곳곳에서 이러한 느낌은 계속되는데, 완전한 은신처로서의 감동은 테라

스에 나갔을 때 느낄 수 있다. 보통 호텔이나 리조트의 테라스는 일자로 구성되어 옆 객실의 테라스가 훤히 보인나. 심지어 어떤 곳은 마음만 먹으면 쉽게 넘어갈 수 있는 구조로 되어 있는데, 네스트호텔은 각각의 객실이 직사각형 모양을 하고 조금씩 비스듬히 배치되어 자연스럽게 양쪽에 벽이 생기는 구조이다. 보는 사람에 따라서는 별것 아닐 수 있겠지만 투숙객의 프라이버시를 배려해 어떠한 방해 없이도 테라스에 나가 바다에 비치는 아득한 일몰을 감상할 수 있다. 입지에서부터 객실의 배치, 레스토랑의 계단형 구조까지 모든 부분에서 브랜드가 지향하는 바를 느낄 수 있다. 무언가 비밀스럽고 은밀한 이미지의 갈대를 브랜드 모티브로 하는 이 호텔은 고객에게 제안하는 편안하고 아늑한 라이프 스타일이 곳곳에 배어 있는 훌륭한 브랜드 경험 구축 사례라고 할 수 있다.

전 직장인 호텔과 리조트의 마케팅전략팀에서는 브랜드 전략 수립과 매니지먼트를 담당했었는데, 마케팅 예산을 책정하고 신청하는 시기가 올 때마다 어떻게 하면 고객의 재방문율을 높이고 브랜드에 대한 충성도를 강화할 수 있을지가 주요 이슈였다. 만약 어느 호텔에서 브랜드 로열티를 강화하고 고객의 재방문율을 높이기 위한 목적으로 10억의 마케팅 예산을 받았다고 가정해보자. 이 예산을 어떻게 쓰는 것이 가장 바람직할까?

마케팅 부서의 예산은 당연히 마케팅팀에서 사용한다. 목표 고객들이 볼만한 잡지에 광고를 싣거나 조식 패키지나 기념품을 제공하는 이벤트 프로모션과 같은 마케팅 커뮤니케이션을 실행한다. 때에 따라서는 브랜드의 로고 디자인을 리뉴얼하거나 홈페이지를 개편하기도 한다. 시설이 노후하다고 판단되면 리모델링을 단행하기도 하는데, 전면적인 리모델링이라도 투자비용을 가급적 절감하기 위해 최대한 가성비가 좋은 자재를 쓰다 보니 이 역시 효과가 시원찮을지도 모른다.

호텔의 이미지를 좌우하는 브랜드 경험 요인들이 무엇인지 생각해보면, 네스트호텔의 이야기에서도 언급했지만 우선 입지가 중요하다. 로비에 들어섰을 때의 분위기와 직원들의 친절한 서비스도 중요한 요인이 될 수 있으며 빠른 체크인과 체크아웃, 안심하고 사용할 수 있는 브랜드 제품으로 구성된 어메니티amenity와 조식 메뉴의 품질도 브랜드 경험에 포함된다.

그러나 무엇보다도 호텔에서 가장 중요한 브랜드 접점은 객실의 청결과 정돈 상태가 아닐까 한다. 아무리 그럴싸한 호텔이라도 세면대에 떨어져 있는 머리카락 한 올이나 테이블에 쌓인 먼지 같은 것들을 보는 순간, 호텔에 대한 애정과 설레는 마음은 급격하게 식기 마련이다. 그렇다면 호텔의 브랜드 경쟁력 강화를 위해 가장 우선적으로 투자해야 하는 대상은 바로 객실의 청결 상태를 담당하는 객실 관리자이다. 만일 내가 호텔의

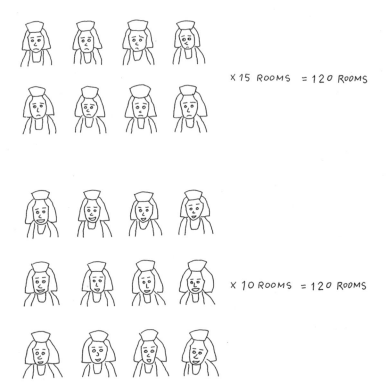

X 15 ROOMS = 120 ROOMS

X 10 ROOMS = 120 ROOMS

주인이라면 망설임 없이 이들에게 예산을 쓰겠다.

전체 객실이 120실인 호텔에 근무하는 객실 관리자가 8명이라고 가정하면 한 명당 15개의 객실을 정리해야 한다. 만약 4명의 관리자를 더 고용한다면 1명당 담당하는 객실의 수는 10개로 감소한다. 같은 시간에 청소해야 하는 객실 수가 줄어들면 객실의 청결 상태에 더욱 신경을 쓸 수 있게 되고 보다 즐겁게 일할 수 있다. 자연스레 근무 환경에 대한 만족감과 소속된 브랜드에 대한 애정을 갖게 될 것이다. 그리고 이러한 소속감은 호텔을 방문하는 고객들을 대하는 태도에서 긍정적으로 발현된다. 가령 우연히 마주쳤을 때 인사와 함께 미소를 건네는 등 작은 변화가 있을 수 있다.

4명의 객실 관리자를 고용하는 데 드는 인건비는 사람당 연봉을 5천만 원으로 가정해도 2억 원 밖에 되지 않는다. 마케팅 예산으로 배정받은 금액의 5분의 1 정도인 것이다. 이마저도 부담스럽다면 기존 담당자들에게 분기별 인센티브를 제공하는 것도 방법이다. 보통 명확한 업무 분장으로 부서별 성과가 우선시 되는 기업에서 마케팅 예산을 인사 관련 예산으로 쓰는 일은 현실적으로 불가능하다고 생각한다. 그렇지만 반대로 아주 불가능한 일은 아니라고 생각한다. 최소한 브랜드나 마케팅 부문의 임원이 바뀔 때마다 각기 다른 콘셉트로 새로이 진행되는, 도달률이 미미한 광고 캠페인보다는 효과적이지 않을까.

좋은 브랜드를 만들기 위해 가장 중요한 것은 내부 구성원의 자발적인 동기부여다. 기업이 아무리 좋은 제품이나 서비스를 가지고 있다 해도 그것을 고객에게 알리고 판매하고 개선해가는 것은 결국 해당 업무를 담당하는 내부 구성원들이다. 따라서 그들이 브랜드에 대해 애정을 갖고 자발적으로 일을 하도록 하는 것은 중요하면서도 결코 쉽지 않은 일이다. 이를 위해서는 인센티브나 복지 제도 같은 물리적 보상도 필요하겠으나, 무엇보다 조직에 대한 소속감이나 일체감, 업에 대한 자부심과 성취감을 느끼게 하는 심리적 보상이 우선시 되어야 한다. 예컨대 내가 왜 이 일을 해야 하는지, 또 나의 업무가 브랜드에 어떻게 기여하고 있는지, 나아가 사람들의 일상에 긍정적인 영향을 발현하고 있는지 등이다. 흔히 사명감이라고 이야기하는 이것을 구성원들과 공유하고 공감하게 하여 구성원에게 주인 의식을 불어넣고 브랜드와의 강한 애착 관계를 만들고자 하는 것. 이러한 것들이 실현될 때 구성원 개개인은 자연스럽게 자신이 속한 브랜드의 가장 강력한 전파자가 되며, 다른 어떤 커뮤니케이션 매체보다 강력한 영향력을 발휘하게 된다.

구성원들이 맡은 업무를 나의 삶과는 관계없는 말 그대로 단순 업무로만 받아들이거나 고객에게 하는 이야기와 달리 속마음은 그렇지 않다면, 그 브랜드는 결코 좋은 브랜드로 남을 수 없다. 인기 연예인을 모델로 기용하여 막대한 물량의 광고를

집행하는 브랜드의 주체 기업이 실제로는 비정규직 차별이나 갑질 논란 등으로 물의를 일으키게 되면, 우리는 결코 그 브랜드를 좋은 브랜드라고 인식하지 않는다. 조직의 대표가 기사가 모는 외제차를 타고 다니며 근사한 식당에서 저녁을 먹고 사옥을 올리는 동안 직원들은 연일 새벽까지 이어지는 야근에 지쳐간다면 그 조직은 과연 얼마나 지속될 수 있을까. 반면에 기업의 규모를 키우거나 매출을 늘리는 대신 작은 것 하나라도 구성원과 나누고 개개인이 행복감을 느끼며 일하는 조직은 비록 유명세나 높은 이윤을 얻지는 못할지언정 끈끈한 유대감과 조직문화를 오래 유지할 수 있다.

대전에 갈 때에는 어김없이 은행동에 있는 성심당에 들러 튀김소보로를 사온다. 1956년 대전역 앞 작은 찐빵집으로 시작한 성심당은 60년이 지난 지금까지도 대전을 대표하는 빵집으로 그 자리를 지키고 있다. 프랑스의 미슐랭가이드에도 소개될 정도로 수십 년 동안 인기가 유지되고 있는 이유는 물론 튀김 소보로를 비롯한 빵이 맛있고 또 그 맛이 시간이 지나도 변하지 않기 때문이다. 그러나 그 맛을 유지하는 비결은 결국 빵을 만드는 구성원에 대한 대표의 마음가짐과 자세에 있다.

성심당의 핵심은 사랑이다. '글로벌 시대를 위한 기업의 경쟁력' 같은 말은 어디에서도 찾아볼 수 없다. 지금의 맛을 유지

하고 동료를 사랑하는 문화를 바탕으로 가치 있는 기업이 되자는 것이 전부다. 매일 남은 빵을 고아원이나 양로원에 기부하는 선행으로 교황청에서 훈장을 받기도 한 성심당은 말 그대로 사랑이 넘치는 브랜드다.

성심당은 서울을 비롯한 여러 지역으로의 진출을 제안 받았지만 오직 대전에서만 빵을 만든다. 프랜차이즈 사업을 통해 전국으로 매장을 확대하고 매출을 늘리는 것보다, 맛과 품질을 유지하고 구성원들과 그들이 일하는 근무 환경을 하나하나 세심하게 챙겨 내실을 다지고자 하는 대표의 마음가짐과 자세를 느낄 수 있다. 성심당의 착한 고집으로 변함없이 이어져온 전통과 장인 정신은 과연 칭찬받을 만하다고 생각한다.

실제로 브랜드 리뉴얼 프로젝트를 진행할 때에는 무엇보다도 내부 구성원의 목소리에 귀 기울여 그들의 이야기를 최대한 반영하고자 한다. 매장에서 고객을 상대하는 영업 사원, 매 분기 마케팅 커뮤니케이션 계획을 수립하거나 웹사이트 디자인을 관리하는 본사 직원, 고객 콜센터의 상담원 등 다양한 고객 접점에서 일하는 구성원들이야말로 진정한 브랜드의 주체이자 핵심 구성 요소이기 때문이다.

인수 합병을 통해 새 그룹의 계열사로 편입된 국내 물류 기업의 전반적인 브랜드 경험 디자인을 리뉴얼하는 프로젝트를

진행한 적이 있다. 로고를 비롯하여 그래픽 모티브와 컬러, 서체와 같은 브랜드 디자인 요소들을 정의하고 바꿔 나가는 과정을 거쳤다. 고객에게 가장 중요한 브랜드 접점은 물건을 직접 배달하는 택배 기사라는 점에 착안하여 그들과 인터뷰를 진행했다. 새로운 유니폼에서는 펜을 꽂는 주머니의 위치와 팔의 동선을 고려하여 기존 유니폼의 불편한 점들을 최대한 해소할 수 있도록 제작하였고, 통풍이나 방한 기능을 고려하여 소재까지 개선했다. 동시에 택배 차량 색깔에 대한 의견, 택배 상자와 운송장 등에 대한 내부의 의견 역시 수렴하여 디자인하였다.

결과적으로 해당 브랜드는 누가 봐도 그룹의 계열이라는 것을 인식할 수 있는 동시에 보기 좋게 디자인되었지만, 그렇다고 택배 기사의 고충이 완전하게 해소되지는 않을 것이다. 단지 국내 최대 규모의 택배 회사가 아닌 오랜 시간 변치 않는 좋은 브랜드로 고객의 인식에 남기 위해서는, 하루에도 수십 개가 넘는 물건의 배송을 책임지는 사람들의 근무 환경이 개선될 수 있도록 사소한 것 하나부터 조금씩 바꿔 나가려는 의지와 진정으로 그들을 위하는 마음가짐이 수반되어야 할 것이다.

말하지 않아도

알아요

회사 후배가 친구들과 함께 청와대 근처에서 하는 전시에 가는 길에 경찰에게 소지품 확인 요청을 받았다. 어디에 가는 길인지, 가방 안의 노란 봉투에는 뭐가 들어 있는지 등을 캐물었다고 한다. 도대체 대낮에 길을 걷는 여자 셋이 뭐가 그리 무서운 건지 쉽사리 이해되지 않는다. 후배가 지닌 노란 봉투 안에는 친구에게 선물할 시집이 들어 있었다고 한다.

요즘 내가 사는 세상에서는 무엇이 진실인지 도무지 알 수 없다. 뉴스에 보도되는 많은 이야기들은 전부 사실인지, 선거에 국정원의 개입은 정말 없는 것인지, 경제를 살리기 위해 노력하고 있다는 대통령의 호소에 조금이라도 진심이 있는지, 정부는 폭등하는 집값을 잡기 위해 진정 노력은 하는지, 위안부 문제는 정말 잘 해결된 게 맞는지……. 조지 오웰George Orwell의 소설 『1984』에 등장하는 빅 브라더가 떠오르는 이유는 우연의 일치라고 생각하고 싶지만, 여하튼 책에서 줄리아는 윈스턴에게 이렇게 말한다.

그들이 할 수 없는 일이 한 가지 있어요.
그들이 무엇이든 말하게끔 할 수는 있지만,
믿게는 할 수 없어요.
당신의 속마음까지 지배할 수는 없으니까요.

해외 유명 인사들이 갤럭시Galaxy폰이 좋다는 트윗을 아이폰으로 올려 구설에 올랐다는 기사를 가끔 접할 때가 있다. 신제품 출시에 맞춰 소셜 네트워크상에서 영향력 있는 사람들을 섭외하여 트윗을 날려주십사 부탁하는 것일 테다. 트윗은 대개 카메라가 좋다, 반응 속도가 매우 빠르다는 식의 내용인데 정작 업로드를 아이폰으로 해서 난처한 상황에 처한 것이다. 어떤 유명 시상식의 사회자는 카메라가 비출 때 다른 배우들과 갤럭시폰으로 셀카를 찍어 화제를 모았는데 실제로는 다들 아이폰을 쓰는 것으로 알려져 뒷말을 낳기도 했다. 런던 올림픽 홍보 대사 데이비드 베컴은 올림픽 공식 후원사인 삼성전자의 갤럭시노트 광고 모델로 활동했었는데, 그 또한 실제로는 아이폰을 사용한다고 한다.

요르고스 란티모스Yorgos Lanthimos 감독의 영화〈더 랍스터 The Lobster〉에서 호텔에 묵는 등장인물들은 어떤 공통된 특징이 있어야만 커플로 맺어져 호텔을 나와 도시로 갈 수 있다. 주어진 기간 동안 솔로를 벗어나지 못하면 동물로 변하게 된다. 절름발이 남자는 도시로 나가기 위해 코뼈를 부러뜨리고 코피를 흘리는 척 가장하여 코피 흘리는 여자와 커플로 맺어진다. 진정으로 상대를 원하는 마음 없이 거짓된 관계에서 오는 가벼움은 농구공이나 배구공의 무게를 묻는 무료한 대화에서도 드러난다. 오로지 목적 달성을 위해 상대의 환심을 사려는 모순된 행

동들을 보면서 어딘지 모르게 일부 기업의 마케팅 활동들과 닮아 있다는 생각을 했다.

인간관계에서든 브랜드와 고객 관계에서든 본연의 모습과는 달리 가식으로 상대를 대하는 것은 금세 탄로가 나기 마련이다. 허위와 과장으로 점철된 커뮤니케이션의 진실을 알게 되면 고객들은 그 즉시 발길을 돌리게 된다.

리서치 회사에 근무하고 있는 전 직장 동료에게 언젠가 클라이언트가 요청한 내용은 이렇다. 자신들의 브랜드가 '가장 선호하는 브랜드로 선택되는 비중MPSA, Most Preferred Single Answer'은 높은데, '브랜드 소유에 대한 자부심PTO, Proud To Own'이 떨어지는 이유를 분석해달라는 것이었다. (그 클라이언트는 정말 몰라서 물은 걸까 갑자기 궁금하기도 하다.)

물론 멋진 모델이 등장하는 영화 같은 광고 캠페인을 통해서도 해당 브랜드를 소유하고 있다는 고객의 자부심이 어느 정도 형성될 수 있다. 그러나 우리는 보통 그 브랜드만이 취하는 특별한 방식이 나의 라이프 스타일을 실제로 윤택하게 만들어준다고 느끼고, 그런 기분을 다른 사람들과 공유하면서 브랜드에 대한 애착과 자부심을 키워나간다. 때문에 브랜드에 대한 사용자의 자부심이 떨어지는 이유를 수치 중심의 리서치 데이터에서 찾기란 쉽지 않다. 브랜드 인지도나 선호도는 높은데 실제

구매나 로열티가 낮은 브랜드를 보유한 기업은 커뮤니케이션 캠페인에서 원인을 찾기보다 해당 상품이나 서비스가 잘못된 것은 아닌지 본질적인 부분에 대한 의문을 가져야 한다.

브랜드의 인지도를 높이기 위해서는 광고를 많이 하면 된다. 하루에도 수십 번씩 광고를 내보내고 인터넷 창을 열 때마다 해당 사이트의 맥락은 고려하지 않은 채 배너 광고를 끊임없이 노출하면 된다. 선호도 역시 유명 모델을 쓰거나 이벤트 프로모션을 통해 어느 정도 우위를 점할 수 있다. 그러나 브랜드에 대한 애착이나 자부심은 결코 이러한 커뮤니케이션 활동들로 구축할 수 없다.

브랜드는 실제적인 경험의 산물이므로, 우리는 직접 보고 듣고 만지고 사용하면서 브랜드에 대한 애착을 형성해간다. 따라서 제품이나 서비스를 기획하는 순간부터 온전히 사용자를 배려하는 자세가 필요하다. 원자재와 공정에서부터 세부적인 기능 하나하나까지 철저하게 고객 가치를 실현하고자 하는 마음가짐으로 만들어야 한다. 실제로 브랜드를 경험하면서 해당 브랜드가 진정으로 나를 배려하는지 돈벌이에 급급해서 대충 만들고 팔았는지를 우리는 직감적으로 알 수 있다.

인간의 더 나은 삶을 위해 존재한다는 어떤 기업은 내부 직원이 근무 중에 당한 사고에 모르쇠로 일관하고, 당신의 품격을 높여준다는 고급 세단이 몇 년 타면 타이어 주변 펜더에 잔뜩

녹이 슨다면, 제아무리 미사여구를 잔뜩 나열한 말들과 그럴싸해 보이는 비주얼 광고를 쏟아부어도 우리로 하여금 믿게 할 수는 없다. 대신에 진정으로 고객을 배려하고 그들을 위한 좋은 품질의 제품을 내놓는다면, 많은 물량의 커뮤니케이션 없이도 사람들 사이에서 자연스레 전파된다.

브랜드와 관련하여 내가 들었던 가장 충격적인 사건은 폭스바겐Volkswagen의 배기가스 조작 사건 내지는 미국발 디젤게이트라고 불리는 것이다. 폭스바겐 디젤 차량의 배기가스 배출량이 미국에서 설정한 환경 기준치의 40배나 발생하는데, 주행 시험 중에만 저감 장치를 작동시켜 기준을 충족하도록 제어한 희대의 사기 사건이다. 더 놀라운 사실은 폭스바겐이 그동안 높은 연비의 디젤 차량을 판매하는 동시에 에코 드라이빙 콘테스트나 친환경 캠페인을 벌이는 등 환경친화적인 이미지를 지속적으로 구축해왔다는 것이다. 이번 사건으로 배신감을 뼈저리게 느낀 전 세계의 폭스바겐 오너들은 법적 소송을 통한 손해배상과 리콜 등을 요구하고 있다. 브랜드 이미지 훼손은 물론 오너들의 경제적인 손실 역시 만만치 않다.

이 사건으로 폭스바겐은 그동안 브랜드를 상징해온 태그라인 'Das Auto'를 더 이상 사용하지 않게 되었다. 영어로 'The Car'를 의미하는 태그라인은 폭스바겐이 세상의 모든 자동차

를 대표한다는 뜻과 함께 브랜드의 당당한 자신감을 대변해왔다. 그러나 독일을 비롯한 유럽에서의 본격적인 리콜과 함께 해당 슬로건이 가식적이라고 비난을 받게 되자 폐기하기로 결정한 것이다. 대신에 그간 해오던 기술 중심의 캠페인 대신 신뢰를 강조하는 브랜드 캠페인을 진행하기로 했다.

전 세계적으로 엄청난 인기를 얻고 있는 스위스의 업사이클링 가방 브랜드 프라이탁Freitag이 지닌 신념은 '정직'이다. 상업 광고를 통한 마케팅 활동이 진정성을 떨어뜨릴 것이라고 생각하기 때문에 대중 매체를 통한 광고 캠페인은 일절 진행하지 않는다. 내부의 구성원들은 내가 쓰고 싶은 독특하고 질 좋은 가방을 만든다는 처음의 목표를 잃지 않는 것을 가장 중요하게 생각한다. 이와 같은 브랜드의 신념은 사람들에게 굳이 말하지 않아도 제품을 통해 전달된다.

　　프라이탁과 같이 진심이 느껴지고 고객에게 전하려는 가치와 혜택이 진정으로 좋은 브랜드를 만날 때가 있다. 사람들에게 최대한 알려주고 싶도록, 기왕이면 신나게 일할 수 있도록, 우리 주변에 좋은 취지와 생각을 지닌 올바른 브랜드가 더욱 많아졌으면 한다.

자고 있는 감각을
깨우자

우리가 일상에서 브랜드를 경험하는 계기는 매우 다양하다. 매장의 향기를 통해 브랜드에 대한 호의적인 감정이 생기기도 하고, 점원의 퉁명스러운 말투로 다시는 그 브랜드를 쓰지 않겠다고 결심하기도 한다. 배송 상자에 적힌 손편지나 매듭진 리본 모양으로 애정이 샘솟기도 한다. 고객이 경험하게 되는 다양한 브랜드의 접점을 총체적으로 디자인한다고 했을 때 단순히 컬러나 서체, 그래픽 모티브나 사진과 같은 시각적인 것 외에 매장의 향기나 배경 음악, 제품의 소재가 주는 느낌과 같은 공감각적인 요소들까지 고려해야 하는 것은 이러한 이유에서다.

우리는 어느샌가 시각적인 요소들에 지나치게 치우쳐 다른 감각들을 잊어버린 채 살아가고 있다. 인터넷에는 예쁘고 멋진 아이템과 핫 플레이스의 사진이 넘쳐나고, 거리의 브랜드 매장들은 현란한 그래픽과 조명으로 우리의 시선을 빼앗는다. 스마트폰의 보급과 페이스북이나 인스타그램과 같은 소셜 네트워크 서비스의 대중화로 사람들에게는 새로운 습관이 생겼다. 음식의 맛을 보기 전에 사진을 찍고, 식사하는 내내 사진에 인위적인 필터를 입혀 편집하기 바쁘며, 콘서트장에 가면 음악에 집중하는 대신 공연하는 뮤지션을 선명하게 촬영하는 것에 여념이 없다. 사진들은 실시간으로 온라인 상에 업로드되고, 그때부터 식사나 음악 감상 같은 본디 목적은 사라지고 누가 '좋아요'를 누르는지에 관심이 있을 뿐이다. 물론 순간을 장면으로

남기고 사람들과 공유하는 행위를 통해 나의 존재를 확인하고 자 하는 인간 본연의 성질을 나쁘다고 이야기할 수는 없겠지만, 기왕이면 다시 돌아오지 않는 그 순간의 감동과 분위기에 더 집 중하는 것이 좋지 않을까 하는 아쉬움이 있다.

시각 중심의 삶은 소통 방식이 모바일 메신저로 변화한 것 에서도 그 원인을 찾을 수 있는데, 카카오톡을 비롯한 다양한 메신저 서비스를 통해 우리는 어느새 말로 하는 소통보다 글과 이미지로 보는 소통 방식에 더 익숙하게 되었다. 전화를 걸면 무슨 일 있냐며 놀라는 상대편의 목소리를 들으면서, 누군가에 게 전화를 거는 별것 아닌 일이 언제부터 이렇게도 어려워졌는 지 새삼 안타까움을 느끼게 된다.

나는 지금 제주도의 한 게스트하우스에서 이 글을 쓰고 있다. 두세 달에 한 번 정도는 제주도에 가려고 하는데, 혼자 혹은 친 구와 둘이서 오는 경우가 대부분이다. 서울에서는 잊고 지냈던 햇볕의 따스함이나 바람 소리를 만끽할 수 있으며 무엇보다 드 넓은 에메랄드빛 바다를 종일 감상할 수 있다. 이곳에 도착하면 신기하게도 세상 돌아가는 일이 나와 전혀 관계없는 것처럼 고 요함과 평화로움을 느낄 수 있다.

제주도에 오면 공항에 내려 렌터카를 받자마자 김녕에 있 는 곰막 식당으로 간다. 이곳의 회국수와 성게국수는 세상에서

가장 맛있는 음식으로, 먹는 내내 음식이 줄어드는 것을 안타까워하며 먹게 된다. 혼자 오면 둘 중 어느 것을 먹어야 할지 선택하는 자체가 너무 어렵기 때문에 가급적이면 친구와 함께 가려고 하는 편이다. 식사를 배불리 한 뒤 해안 도로를 따라 월정리로 간다. 로와 카페의 테라스에서 책을 읽거나 음악을 듣다가 평대스낵에서 생맥주와 왕새우튀김을 먹고, 세화리의 게스트하우스에 도착한다. 다음 날엔 종달리의 소심한책방에 들렀다가 숙소 근처에 있는 전망 좋은 카페에서 커피를 마시고 세화 앞바다를 따라 해변을 걷는다. 특별히 가고 싶은 곳이 없는 한 매번 이런 식으로 여행한다.

누군가는 제주도에 왜 이리 자주 오는지 궁금해하며 이곳에 무언가를 숨겨놓은 것이 아니냐는 황당한 억측을 하기도 한다. 사실 같은 공간일지라도 지난 여행에서 본 월정리 앞바다의 풍경은 이번 여행의 것과 다르다. 계절이 다르고 파도의 높이와 구름의 움직임이 다르다. 때문에 내가 느끼는 바람의 온도와 파도의 소리 역시 다르다. 바다가 보이는 테라스에 앉아 모든 감각기관을 열고 이러한 것들을 가만히 느끼다 보면 어느새 모든 근심 걱정이 사라지게 된다. 여행이 나에게 주는 일종의 소중한 효용이다. 이 순간만큼은 오롯이 나와 바다와 하늘만 있게 된다. 눈앞의 광경을 사진으로 담을 수는 있겠지만, 내가 느끼는 모든 감촉과 냄새와 감정 들은 결코 담을 수 없다.

언젠가 소설가 김영하가 글쓰기를 가르칠 때의 경험에 대해 이야기한 적이 있다. 학생들에게 가장 행복했던 순간을 쓰게 했는데, 다들 시각적인 기억에만 의존해서 글을 써 대부분 건조하게 묘사했다고 한다. 작가는 학생들에게 오감을 모두 표현해서 다시 작성해보라고 했는데, 글을 쓰는 동안 학생들은 처음보다 훨씬 깊게 그때의 경험으로 돌아갈 수 있었다고 한다. 행복했던 순간의 기억이 여러 감각을 통해 처음보다 훨씬 강하게 전달되었기 때문이다. 아마 내가 제주도에 자주 오게 되는 것도 그와 비슷한 이유에서가 아닐까.

'어둠 속의 대화Dialogue in the Dark'라는 전시에 간 적이 있다. 아무것도 보이지 않는 암흑 속에서 시각을 완전히 배제한 채 오로지 시각장애인 진행 요원의 목소리와 주변 물건들의 촉감과 냄새, 음식의 맛과 같은 다른 감각만으로 체험하는 굉장히 독특한 전시였다. 말 그대로 어둠 속에서 상상하는 모든 것을 경험할 수 있다. 전시 참여 중에 우리는 갈매기들이 끼룩거리는 바다에서 넘실거리는 파도 위 보트에 올라타기도 하고, 멕시칸 음식점으로 추정되는 곳에서 음료를 마시기도 한다. 모든 감각을 곤두세우고 다양한 상상의 나래를 펼치며 걸었던 그곳에서의 시간은 현실의 시간보다 훨씬 빠르게 흐른다. 같은 시간임에도 더 많은 감각을 사용하는 쪽이 더 빠르게 인식하게 되는 것이

다. 어둠으로 채워진 이색적인 경험은 그동안 소홀히 여기던 다른 감각 기관들이 정상적으로 작동하고 있음에 대한 고마움을 느끼게 해주었다. 이 전시를 계기로 나는 모든 감각을 동원하여 보다 풍요로운 일상을 보내고자 노력하고 있다. 커피를 마시기 전에 시큼하고 구수한 향을 먼저 음미하고, 이른 아침 창문에서 지저귀는 새들의 소리에도 귀를 기울인다. 업무 중간중간에는 테라스에 나가 하늘에 뜬 구름을 올려다보기도 하고 꽃의 향을 맡아보기도 한다. 반복되는 지루한 일상을 대하는 이러한 자세는 비록 같은 시간을 살고 있지만 더욱 즐겁고 감동적인 하루하루를 만들어줄 것이라고 생각한다.

이렇게 오감을 통해 느끼는 풍부한 감동은 책을 읽을 때도 마찬가지다. 보통 우리는 종이 위 글자를 따라 읽기에 바빠 책을 보는 동안에는 시각 이외의 다른 감각들을 잠시 잊게 되는데, 지금부터 잠시 눈을 감고 시각이 아닌 다른 감각들을 활용해서 천천히 책장을 넘겨보자.

책장을 넘길 때의 사각거리는 소리와 손가락에 닿는 감촉, 잊고 있던 종이 냄새를 맡을 수 있다면 책장을 덮을 때 우리가 느끼는 행복감은 더욱 풍성해지지 않을까.

플랫폼의

진화

일상에서 만나는 다양한 브랜드와 관련된 이야기들을 책으로 써보겠다고 마음먹고 한동안 차일피일 미루다가, 이래서는 안 되겠다 싶어 주변의 친구들에게 이러한 계획을 알렸다. 스스로 내뱉은 말에 반드시 책임을 지려고 하는 성격이므로 흐지부지하다가 없던 일이 되지 않길 바라는 마음에서였는데, 절묘하게도 야근이 끊이질 않고 주말에는 종일 널브러져 있다 보니 한 달이 훌쩍 지났다. 그리고 제주도에 왔다. 이번 제주도 여행의 목적은 글을 쓰는 것이므로 조금 더 조용하게 지내고자 평소에 즐겨 가던 세화리를 지나 종달리에 숙소를 구했다.

　대부분 우리가 어떤 숙소를 찾는 이유는 단순히 그 숙소에 묵기 위함이 아니라 인근의 관광지나 장소에 방문하기 위해서이다. 따라서 호텔이나 리조트는 객실 리모델링이나 할인 이벤트와 같은 프로모션과 함께 인근 지역의 잘 알려지지 않은 관광지를 소개하거나 유명 맛집과 연계하는 등 콘텐츠 발굴을 통해 단순히 질 좋은 숙박 서비스 제공을 넘어 고객의 여행 전반에 좋은 경험과 추억을 만들어주는 것이 필요하다. 이러한 점에 착안하여 전 직장에서는 전국의 각 리조트별 온·오프라인 여행 가이드맵을 기획하고 실제로 제작한 적이 있다. 가이드맵은 친구나 연인, 가족 등 동반 여행객의 유형에 따라 최적의 여행 경로를 추천하고 각 코스에 속한 관광지나 시설, 맛집 등을 소개하는 콘텐츠로 구성되었다. 가이드맵 기획의 궁극적인 목표는 리

조트가 단순 숙박 시설을 넘어 고객의 여행을 큐레이팅 해주는 브랜드로서의 역할을 수행하도록 하는 것이었는데, 담당자로서 매우 만족스럽고 의미 있던 작업이었다.

지금 숙소에 머물게 된 이유 중 하나는 근처에 있는 소심한 책방에 들르기 위해서였다. 이 책방도 이제 제법 유명해졌는지 예전보다 사람들이 꽤 많아졌다. 건물 외관부터 내부 곳곳을 촬영하는 사람들로 가득했다. 막상 가보면 이곳은 서점이라고 하기엔 그저 작고 소심한 종달리의 동네 책방이다. 그다지 특별할 것이 없다고 느낄 수도 있지만 책을 골라 들여오는 큐레이팅 능력은 베스트셀러 마케팅으로 얼룩진 웬만한 대형 서점보다 훨씬 낫다고 생각한다. 아마 주인의 주관적인 취향으로 이루어지는 것일 텐데, 홍대 앞의 땡스북스나 연희동의 유어마인드 같은 작은 서점들과도 느낌이 비슷하다. 대신 이곳에서는 교양서나 소설, 에세이를 소개하는 동시에 제주의 특산품이나 문구류 등을 함께 선보인다는 점에서 육지의 서점과는 다른 제주도 책방만의 특별한 아이덴티티를 지니고 있다.

누군가에게 책을 추천한다는 것은 생각보다 어려운 일이다. 책을 선물한다는 것은, 상대방이 어떤 분야에 관심이 있을지 어떤 스타일의 작가와 글을 좋아할지 어떤 가치관과 취향을 가지고 있는지, 깊게 생각했다는 것을 의미한다. 그래서인지 어지간

히 친하지 않은 사이에는 책을 선물하기가 영 까다로운 게 아니다. 독특하고 예쁜 표지 디자인으로 잘 알려진 펭귄북스Penguin Books는 1930년대 고가의 양장본이 주를 이루던 도서 시장에 보급판 문고 혁명을 일으켰다. 그 명성과 영향력이 지금까지 유지되는 데는 한 손에 들어오는 책의 크기, 일관되고 독특한 표지의 아이덴티티 등이 한몫 했을 테지만, 무엇보다 좋은 작품을 선별하고 독자에게 지속적으로 제안한다는 점이 가장 중요한 요인일 것이다.

도쿄 다이칸야마의 쓰타야서점蔦屋書店은 컨시어지concierge 서비스를 제공하고 있다. 분야별 전문가들이 서점을 방문하는 사람들과의 대화를 통해 그들의 관심사와 취향을 살피고 어울리는 책을 추천해주는 역할을 한다. 그렇기 때문에 컨시어지 담당자는 음악, 여행, 예술 등 각 분야에 오랜 경력을 갖고 있거나 해당 분야에 능통한 전문 인력이 아니면 불가능한 일이다. 재즈 음반 코너에 가보면 언뜻 봐도 전문가처럼 보이는 나이 지긋한 컨시어지가 고객과 담소를 나누는 모습을 볼 수 있다.

서점의 미래라고 불리는 쓰타야서점의 사례에서 알 수 있듯 온·오프라인을 막론하고 이제 플랫폼은 기존과 같이 다양한 상품을 한군데로 모으는 역할 만으로는 부족하다. 앞으로의 플랫폼은 규모를 키우는 대신 고객의 취향이나 라이프 스타일에 어울릴 만한 브랜드나 제품을 세분화하여 추천해줄 수 있는 기

CM

능을 갖추는 것이 필수 요건이 되고 있다. 최근 작지만 자기 색깔이 뚜렷한 독립 서점들에서 이러한 현상을 찾아볼 수 있다. 유사한 분위기나 주제를 가진 책과 문구류, 소품들을 모아 놓고 추천하는 것은 물론 책을 읽으면서 함께 할 수 있는 음료나 식사를 판매하기도 하며, 책에 등장하는 음악의 앨범을 들어볼 수 있게 플레이어를 마련하는 등 미래의 서점이 어떠할지에 대한 의미 있는 변화를 만들고 있다.

홍대 인근 서교동에 위치한 카페 1984는 희망사와 혜원출판사를 모태로 하는 출판사 1984가 운영하는 복합 문화 공간이다. '책은 문화의 뿌리이자 그 결과이다.'라는 슬로건을 내걸고 본업인 책을 만드는 것 외에 다양한 문화 활동을 병행하고 있다. 디자인, 예술 서적을 비롯하여 책과 어울릴 만한 다양한 소품이나 의류를 판매하기도 한다. 공간의 절반은 카페로 운영되고 있어 이곳을 찾는 사람들은 카페에서 책을 읽거나 노트북으로 직업을 하기도 한다. 사진작가의 팬 사인회나 콘서트, 의류 브랜드 론칭 파티 등 다양한 문화 행사를 진행하며 홍대의 독특한 문화 플랫폼으로 자리매김하고 있다.

네타포르테Net-A-Porter나 에센스Ssense와 같은 해외 유명 온라인 쇼핑 커머스 사이트는 다양한 디자이너 브랜드의 아이템을 재조합하여 자체 룩북을 만들거나 디자이너 인터뷰, 기획 기사 등이 수록된 매거진을 정기적으로 발행한다. 보통 패션 브

랜드의 룩북은 해당 브랜드의 아이템으로만 구성되는 반면 이곳에서 만드는 콘텐츠에는 다양한 브랜드의 것이 섞여 있어 어디에서도 볼 수 없는 특별한 조합이 된다. 기존 오프라인 매거진에서 패션 에디터들이 담당하던 스타일링과 큐레이팅을 온라인 커머스 플랫폼에서 실현하고 있는 것이다. 물론 상품 이미지에 마우스 커서를 대면 상세 정보가 나오고 클릭 한 번으로 구매 페이지까지 이어진다. 이처럼 고객은 단순히 물건을 구매하는 것이 아니라 매거진에 수록된 양질의 기사를 읽을 수 있으며, 쇼윈도의 상품을 구매하는 것과 유사한 경험을 할 수 있다.

'고객이 보다 나은 선택을 하도록 돕는 것guide to better choice'을 플랫폼의 핵심 가치로 여기는 온라인 커머스 29CM는 다양한 채널을 통해 유니크한 브랜드 상품을 지속적으로 발굴하고 고객들에게 선보이는 미디어 커머스를 지향한다. 스페셜오더 Special Order, 블랙위러브Black We Love 등의 라인을 통해 테마 상품을 중점적으로 소개하고, 프레젠테이션 등의 채널을 통해 정기적으로 하나의 브랜드를 깊게 다루기도 한다. 양질의 콘텐츠로 고객들은 평소에 관심 있던 브랜드의 이야기들을 자세히 알게 되고, 자연히 해당 브랜드와 플랫폼에 대한 애착과 로열티가 생기기 마련이다.

브랜드와 상품을 선정하고 소개하는 일을 담당하는 MD merchandiser들은 몇 가지 기준으로 입점할 브랜드를 고르

는데, 그중 하나는 29CM의 브랜드 아이덴티티와 부합하는 말 그대로 멋지고 착하고 엉뚱한 브랜드를 찾는 것이다. 국내 신진 디자이너 브랜드의 다양한 상품들을 비롯해 쉽게 구할 수 없는 유니크한 상품들을 지속적으로 선보이고 있는 29CM 역시 중장기적으로는 고객 개개인의 취향에 맞는 최적의 상품들을 추천해주는 큐레이팅 플랫폼을 지향하고 있다.

브랜드라는

사람

피아니스트 조성진이 제17회 쇼팽 콩쿠르에서 한국인으로는 최초로 우승을 이뤄내는 실로 대단한 쾌거를 거두었다. 어렸을 적 피아노를 10년 가까이 치면서 한때 피아니스트를 꿈꿨던 소년이었던지라 그의 갈라 콘서트 실황에 푹 빠져 뭉클한 감동을 느꼈던 기억이 있다. 그는 우승과 함께 쇼팽 콩쿠르의 대표곡〈폴로네즈Polonaise〉의 최고 연주자로 선정되기도 했는데, 곡 전체의 활기차고 당당한 분위기를 해치지 않으면서도 차분하고 이지적으로 표현하는 조성진 특유의 연주법을 느낄 수 있다. 같은 곡을 더 웅장하고 당당하게 연주하는 호로비츠Vladimir Horowitz나 보다 경쾌한 랑랑Lang Lang의 곡들과 비교하여 들어보면 이러한 점을 더욱 분명하게 느낄 수 있다. 연주하는 사람에 따라 악보에 쓰인 똑같은 멜로디와 규칙이 이처럼 다르게 해석되고 전혀 맛이 다른 연주로 표현된다는 점이 매우 인상적이다.

브랜드의 경우에도 똑같은 제품과 서비스를 누가 소개하느냐, 즉 브랜드 모델이 누구냐에 따라 브랜드 이미지가 완전히 달라지기 때문에 많은 기업이 브랜드 모델을 선정하는 데 심혈을 기울인다. 예를 들어 김희애가 모델인 SK-II와 이연희가 모델인 SK-II는 상당히 다르게 받아들여진다. 아마도 중년층을 기반으로 한 프리미엄 이미지를 바탕으로 피부 노화나 주름 관리 등에 관심이 많은 젊은층까지 어필하고자 하는 내부의 전략적인 판단이 있었을 것이다. 브랜드 모델은 브랜드가 지니고 있

거나 지향하는 이미지와 잘 어울려야 하는데, 여기서 모델이 실제 브랜드와 유사한 이미지를 지니고 있는지 판단하는 기준은 '브랜드 개성brand personality'에서 기인한다고 할 수 있다.

　브랜드 개성은 브랜드를 사람에 비유했을 때, 어떤 성격을 갖고 어떻게 행동하며 또 어떠한 분위기와 이미지를 지니고 있는지 등 인간적인 특성을 정의하는 것에서 시작한다. 기술의 발달로 제품이나 서비스의 기능적 우위를 가늠하기 어려운 상황에서, 고객들은 점차 브랜드가 주는 상징적이고 정서적인 편익에 따라 브랜드를 선택하게 된다. 브랜드의 톤앤드매너tone & manner는 제품이나 서비스가 속한 범주나 주요 고객이 누군지에 따라, 혹은 브랜드가 지향하는 이미지에 따라 정해진다. 예를 들어 높은 효능을 지닌 화장품의 경우는 전문적이면서도 세련된 이미지가 필요하고, 남녀노소 누구나 이용하는 은행의 경우는 보다 믿을 수 있고 친근한 이미지가 필요하다.

　이처럼 브랜드가 필요로 하거나 강화하고자 하는 이미지에 적합한 모델을 선정하게 되는데, 브랜드에서 모델을 기용할 때 주의할 점은 브랜드의 이미지가 도리어 해당 모델이 지닌 이미지에 갇힐 수도 있다는 점이다. 단순히 인지도나 선호도를 높일 목적으로 유명 모델을 기용한다면 브랜드가 원하는 개성을 만들기 어렵다.

국내의 한 통신사는 브랜드 모델로 소위 가장 핫하다는 걸그룹 멤버를 기용했는데, 모델의 뒤태를 실제 크기로 만든 매장용 배너를 사람들이 훔쳐갈 정도로 많은 화제가 되었다. 그러나 조금만 더 생각해보면, 통신사가 지향하는 이미지에 해당 모델이 과연 적합한지는 의문이다. 통신사는 빠르고 편리한 통신 서비스를 제공하고 합리적인 요금제를 통해 고객에게 신뢰감을 제공해야 한다. 그러나 단지 인기 많은 연예인이나 아이돌을 모델로 브랜드 전면에 세우는 것은 해당 통신사의 브랜드 개성을 고려하지 않았다고밖에 보이지 않는다. 아마도 국내 통신사의 경쟁 구도는 신뢰를 바탕으로 고객 관계를 구축하는 브랜딩보다는, 가입자 수를 늘리고 이탈을 막는 마케팅 커뮤니케이션을 중요시해서일지도 모르겠다.

전국에 있는 치킨 배달 업체가 전 세계의 맥도날드McDonald's 매장 수보다 많을 정도로 국내 치킨 시장은 엄청난 레드오션이다. 이에 프랜차이즈 치킨 전문점들은 너나 할 것 없이 유명 연예인을 모델로 내세워 고객에게 어필하는 것에 열을 올리고 있다. 먹성 좋은 개그맨을 활용하기도 하고 한류스타 아이돌 그룹의 사인이 인쇄된 포장 박스나 대형 브로마이드를 만들기도 한다. 엄청나게 많은 치킨 전문점 사이에서 이러한 전략은 해당 모델의 런닝개런티를 올려주고 싶어 하는 일부 열성 팬들에게

어필하거나 인지도와 최초 상기도를 높이는 데는 도움이 될 수 있을 테지만, 치킨 전문점이 브랜드로서 본질적인 메시지를 가지고 고객과 소통하는 것에는 한계가 있다.

프라이드치킨과 아이돌 모델의 연관성을 도무지 찾을 수 없는 커뮤니케이션 전략 역시 철저한 마케팅적인 접근이다. 이제는 치킨도 우리 식문화의 대표적인 요소이므로, 치킨 전문점도 '고객의 건강을 배려해 좋은 닭고기와 깨끗한 기름으로 맛있는 치킨을 정성스레 요리한다는 것에 자부심을 느낀다.'는 이야기를 담백하게 전할 때가 되지 않았나 생각해본다.

마케팅은 수단과 방법을 총동원해서 일정 기간 단기적인 매출을 늘리는 것에 집중한다. 모델을 활용하고 주요 시즌에 비용을 집중해서 모든 매체에 광고를 노출하거나, 1+1 프로모션이나 가격 할인 등을 통해 목표했던 매출을 달성하는 것을 기본으로 한다. 반대로 브랜딩은 단기간이 아닌 중장기적인 목표라고 할 수 있다. 브랜드가 지향하는 핵심 가치와 고객 편익에 대한 약속을 계속해서 지켜나가고, 이를 통해 고객의 신뢰와 애정을 얻는다. 그리고 오랫동안 지속한다.

바른 사람이 바른 마음과 바른 재료로 만드는 프랜차이즈 김밥 전문점 바르다김선생이 꾸준히 인기를 얻고 있다. 소량 주문의 경우에는 대체로 배달을 하지 않기 때문에 사람들은 심부

름 서비스를 이용하면서까지 이곳을 찾는다. 기존의 저렴한 김밥보다는 다소 비싸다고 느낄 수 있지만 제대로 된 재료를 사용하겠다는 대표의 좋은 고집으로 론칭 초기부터 오로지 국내산 최상급 원재료에 정성과 신뢰를 담아 고객과 소통하고 있다. 특정 모델을 기용하지 않으면서도 차분하고 진정성 있는, 음식을 만드는 일에 최선을 다하는 우직하고 정직한 장인의 모습이 브랜드 개성으로 자리 잡았다. 기존의 프랜차이즈 전문점과는 전혀 다른 방식으로, 고객에게 전하고자 하는 메시지를 담담하고 진실하게 전하는 브랜드 커뮤니케이션이다.

코스와
무인양품의
공통점

국내 최초의 브랜드 컨설팅 회사인 브랜드앤컴퍼니Brand and Company의 글로벌 파트너이자 브랜드 분야의 석학으로 유명한 데이비드 아커 박사는 브랜드를 통해 우리가 얻게 되는 핵심 편익을 세 가지로 구분했다.

프라이탁을 예로 들어 세 가지 편익에 대해 살펴보자면, 먼저 '기능적 편익functional benefit'이란 브랜드의 제품 또는 서비스를 통해 얻을 수 있는 실질적인 기능의 혜택을 말한다. 프라이탁 가방이 주는 기능적 편익으로는 트럭의 타포린 방수천으로 만들었기 때문에 굉장히 튼튼하고 비가 와도 젖지 않는다는 점을 들 수 있다. 그러나 내구성과 방수 기능은 다른 브랜드의 가방에서도 쉽게 찾아볼 수 있다.

그렇다면 무엇이 프라이탁을 전 세계가 열광하는 가방 브랜드로 자리매김하게 만들었을까? 두 번째 '정서적 편익emotional benefit'은 해당 브랜드를 사용함으로써 얻을 수 있는 감성적인 편익을 일컫는다. 프라이탁의 경우 버려진 트럭의 방수천을 수거하여 잘라 만들기 때문에 같은 모델이라도 각 제품이 세상에 단 하나뿐인 디자인이 된다. 이 점은 단순히 가방 디자인이 예쁘거나 세련된 것을 넘어 특별함을 느끼게 해준다.

마지막으로 '자아표현적 편익self-expressive benefit'이란 브랜드가 그것을 사용하는 개인의 자아를 대변하는 상징적인 매개체 역할을 하는 것을 의미한다. 프라이탁은 폐방수천을 재활용

한다는 점으로 가방을 메는 사람들에게 스타일리시한 이미지를 넘어 환경 문제에 관심 있는 의식 있는 젊은 세대로 느끼게 해준다. 프라이탁 마니아들은 이러한 자아표현적인 편익에 많은 의미를 부여하고 있으며, 실제로 브랜드의 정신을 자기 자신과 일체화하여 생각하기도 한다. 브랜드에 자아를 투영하는 수준에 이르면, 사람들은 해당 브랜드를 문화적인 아이콘으로 인식하게 된다. 뉴욕의 자전거 배달부 문화에서 시작된 브레이크 없는 싱글 기어 자전거 픽시fixie는 전 세계 마니아층을 확보하고 있는데, '픽시에는 역시 프라이탁'이라는 말이 있을 정도로 아이콘으로서 프라이탁이 사람들에게 제공하는 자아표현적인 편익은 실로 대단하다고 할 수 있다.

자아표현적 편익은 단순히 기능이나 가격 중심의 마케팅 관점에서 찾아볼 수 없는 브랜드의 특징이다. 흔히 어떤 브랜드의 자동차를 타고 또 어떤 브랜드의 옷을 즐겨 입느냐로 그 사람의 성향이나 스타일을 판단하는 것은, 그 사람과 해당 브랜드가 갖고 있는 이미지를 동일시하려는 경향이 있기 때문이다.

이처럼 브랜드는 여러모로 사람과 많이 닮아 있다. 처음 마주할 때의 인상, 사소한 것으로 인해 생기는 호감, 알아가면서 느끼는 다양한 감정과 머금고 있는 풍경과 분위기까지. 이러한 이유로 사람들에게는 특정 브랜드를 통해 자신을 표현하고자 하는 경향이 강하게 나타나며, 브랜드의 자아표현적인 편익은

브랜드를 사용하는 개인이 브랜드와 자신을 동일시한다는 점에서 앞서 이야기한 브랜드 개성과 연관되어 있다. 유사한 브랜드 개성과 자아표현적인 편익을 제공하는 브랜드를 함께 소개하고자 한다.

스타일 컬렉션Collection Of Style을 의미하는 패션 브랜드 코스 COS는 스웨덴의 패스트 패션 브랜드 H&M에서 2007년에 론칭한 세컨드 브랜드다. 브랜드의 핵심 철학은 '타임리스timeless'로 일상에서 꼭 필요한 기능을 중심으로 한 모던하고 미니멀한 디자인을 통해 유행에 민감하지 않은 영속적이고 절제된 스타일을 제안한다. 코스의 제품에는 브랜드 로고나 레이블이 전혀 드러나지 않지만 단번에 코스의 제품임을 알아볼 수 있을 정도로 명확하고 일관된 스타일 아이덴티티를 갖고 있다. 또한 불필요한 마케팅 커뮤니케이션이나 프로모션을 위해 자원을 낭비하지 않는다. 대신 브랜드의 본질인 제품에 집중하여 좋은 품질의 의상을 합리적인 가격으로 제공하는 것으로 목표로 한다. 최근에는 지속가능성을 위해 다양한 신소재에 대한 시도를 꾀하고 있다.

코스가 지닌 자아표현적인 편익은 직업이나 나이에 관계없이 문화에 민감하고 허례허식이 아닌 실용성을 추구하며 디자인을 보는 안목이 세련된 도시적인 스타일을 지니고 있다는

인식 가치라고 할 수 있다. 그리고 매장에서 근무하는 직원을 통해 이러한 개성을 실체화한다. 전 세계 코스 매장에서 근무하는 직원에게 통일된 유니폼을 제공하는 대신 브랜드의 옷을 구매할 수 있는 지원금을 제공한다. 이를 통해 매니저를 비롯한 모든 직원은 코스의 스타일 컬렉션 안에서 다양한 개성을 드러낸다. 브랜드의 스타일과 어울리지 않는 복장을 하는 스태프는 매니저의 조언을 받기도 한다. 유독 이곳에서 근무하는 직원들의 스타일이 제각기 다르면서도 전체적으로는 통일된 느낌을 주는 것은 이러한 이유 때문이다.

프라이탁과 마찬가지로 코스 역시 단순히 패스트 패션 브랜드가 아닌 문화적인 아이콘으로 자리 잡기 위해 패션 아이템 이외의 다양한 문화 콘텐츠를 매장으로 끌어들이는 노력을 하고 있다. 청담동 플래그십 스토어flagship store에서는 브랜드의 아이덴티티에 어울리는 다양한 전시를 선보이는 등 문화 공간으로서의 역할을 하고 있다. 코스 매장은 북유럽 감성의 심플한 인테리어와 소품으로도 유명한데, 전 세계 매장에 놓인 의자와 테이블, 옷걸이, 트레이 같은 인테리어 소품들은 스칸디나비아 디자인을 대표하는 덴마크의 헤이Hay 제품들이다. 청담동 매장에는 덴마크 가구 디자이너 핀 율Finn Juhl이 디자인한 포엣Poet 소파와 한스 베그네르Hans Wegner가 디자인한 암체어가 놓여 있다. 매장에 방문하는 사람들은 옷을 포함한 소품 하나하나에서

까지 브랜드가 추구하는 이미지를 일관되게 경험할 수 있다.

브랜드 관점에서 코스가 지닌 특징을 탐구하다 보면 자연스레 일본의 생활용품 브랜드 무인양품無印良品, MUJI이 떠오르기도 한다. 무인양품의 브랜드 철학 역시 코스의 그것과 매우 유사하다. 상표가 없는 좋은 물건이라는 의미를 지닌 무인양품의 설립 목표는 제품 생산과정의 합리화를 통해 심플하고 가격 대비 좋은 품질의 제품을 만드는 것이다. 불필요한 장식 등에 값비싼 소재를 사용하지 않고 실용성을 고려한 일용품을 제공하겠다는 기업 이념을 바탕으로 생활용품을 비롯하여 주방용품, 문구류, 의복 등 유행에 민감하지 않되 일상에 필수불가결한 제품들을 만들고 있다. 브랜드가 지닌 철학과 지향하는 이미지는 제품을 비롯하여 패키지, 쇼핑백, 웹사이트 등 다양한 온·오프라인 경험 접점을 통해 일관되게 표현되며, 해당 브랜드의 제품을 구매하는 사람들은 자신이 겉치레나 과장 없이 실용적인 라이프스타일을 추구하는 동시에 디자인적인 감각 역시 지니고 있다는 자아표현적인 편익을 얻게 된다.

한 가지 재미있는 사실은 우리나라를 비롯한 아시아 지역의 코스 매장에서 근무하는 직원들은 무인양품의 필기구와 노트, 사무용품을 사용하도록 규정되어 있다는 점이다. 매장 안의 가구를 비롯한 인테리어와 마찬가지로 직원이 사용하는 문구류나 소품 역시 브랜드가 지향하는 브랜드 아이덴티티와 어울

리는 것들로 이루어져야 하기 때문에, 비슷한 브랜드 철학과 아이덴티티를 지닌 무인양품의 제품을 선택한 것이다. 다양한 사람을 만나다 보면 자연스레 가치관이나 취향이 비슷한 사람들과 가깝게 지내는 것처럼, 유사한 브랜드 철학과 개성을 지닌 코스와 무인양품도 그렇게 친밀한 관계를 유지하고 있다.

갖는 것과
겪는 것에
대하여

우리가 살고 있는 현재는 그야말로 소유의 시대이다. 더 비싸고 더 예쁜 것을 가져야만 행복감을 느끼고, 남들이 가진 것이 나에게 없으면 불행함을 느끼는 그런 세상에 살고 있다. 소설가 조르주 페렉Georges Perec은 데뷔작 『사물들Les Choses』 1부 1장에서 모든 문장을 조건법의 미래완료형 문장으로 썼다. '그러할 것이다' '있을 것이다'와 같은 문장들을 통해 이제 갓 사회에 나온 주인공들이 느끼는 갖지 못하는 것들에 대한 막연한 동경과 갈망, 현재의 궁핍한 처지에 대한 우울과 패배의식을 탁월하게 표현했다고 평가받는다. 이 작품으로 프랑스의 4대 문학상 중 하나인 르노도상Prix Renaudot을 수상한 직후에 조르주 페렉은 한 매체와의 인터뷰에서 이렇게 말했다.

> 오늘날 물질과 행복은 불가분의 관계에 있습니다.
> 현대 문명의 풍요로움이 어떤 정형화된 행복을
> 가져다주었습니다. 행복은 계속 쌓아 올려야 하는
> 무엇이 되고 만 것이지요.

하루가 다르게 넘쳐나는 물질의 홍수 속에서 우리는 너무나 많은 것들에 둘러싸여 살고 있다. 작년에 산 니트는 올해 단 한 번도 서랍장 밖으로 나온 적이 없고, 스마트폰의 약정이 끝나기도 전에 신제품들이 쏟아진다. 매년 기업들은 '올해의 트렌드'나

'핫 아이템' 같은 말로 사람들의 소비를 부추기고, SNS에는 값비싼 핸드백과 자동차 사진들로 뒤덮인 채 수천 개의 '좋아요'와 시기와 부러움이 뒤섞인 볼썽사나운 댓글들이 행렬을 이룬다. 친구들을 만나면 애인에게 선물 받은 명품이 화젯거리고 으레 친구들의 부러움을 한몸에 받는다.

올바른 브랜드란 제품이나 서비스를 통해 우리 일상에 긍정적인 영향을 미칠 수 있도록 기여하는 것이라고 생각한다. 기본적으로 브랜드의 긍정적인 영향이라는 것이 기능적인 편익과 함께 감성적인 편익, 자아표현적인 편익을 동시에 포함하기 때문에 이미지라는 요소를 떼어 놓고 생각할 수 없다. 따라서 브랜드가 지닌 이미지를 소유함으로써 나를 표현하고자 하는 욕구를 완전히 무시할 순 없다. 현실이 이렇다 보니 대부분 기업에서는 그럴싸한 브랜드 이미지를 제품이나 서비스에 입히고 가격 프리미엄을 붙여 판매하는 것을 기대하곤 한다. 더 나은 고객 가치를 제공하겠다는 브랜드의 이념이나 진정성을 보이는 알맹이는 없고 겉치레만 바뀌는 일이 허다하다. 브랜딩이란 그저 최대한 있어 보이게 만드는 것으로 해석하는 기업의 마케팅적 관점이 물질 만능주의를 더욱 부추기고 있다.

그러나 브랜드에 대한 소유욕이 강해질수록 과연 행복하기 위해 브랜드를 갖는 것인지 브랜드를 가져야 행복한지, 헷갈리는 지경에 이르게 된다. 개인의 행복과 삶의 가치 척도가 물질

적인 요소에 편중되는 것과 관련하여, 물질에 브랜드라는 이미지를 입히거나 덧붙이는 직업을 가진 것에 대해 회의감을 느낄 때가 있다. 우리가 어떤 브랜드를 찾고 소비하면서 일종의 자가당착에 빠지지 않으려면 물질과 소유에 대해, 더 나아가 행복한 삶에 대해 각자 올바른 가치관을 가지는 수밖에 없다.

물론 어떤 물질을 소유한다는 행위가 주는 행복감도 크다. 그러나 소유를 통한 행복한 감정은 시간이 지날수록 줄어든다. 형태가 있는 것은 결국 그 형태로 점차 매력을 잃게 되고, 우리는 또 다른 것을 욕망하며 새로운 것을 끊임없이 찾게 된다. 새로 산 가방은 낡기 마련이고, 반들거리는 구두는 때가 되면 그 빛을 잃기 마련이다.

그러나 무언가를 경험하는 데서 오는 감정이나 추억 같은 것은 시간이 지날수록 그 가치가 점점 크게 느껴진다. 이렇게 형태가 없는 것들은 애초에 그 없음으로 인해 영원히 없어지지 않는다. 여행을 떠나기 전에 느꼈던 설렘은 언제나 마음속에 남아 있고, 파도 소리는 아직 귓가에 맴돌며, 소중한 이와 함께 보았던 밤하늘의 별은 시간이 지나도 그 빛을 잃지 않는다. 소유하는 것 대신 경험하는 것에 더 큰 의미를 두기 위해서는 어떤 자세가 필요할까?

'카푸어car poor'라는 말이 있다. 주거지가 열악하고 소득이 적지만 고급 차를 타는 사람들을 일컫는다. 물론 카푸어에는 절대적인 기준이 없다. 자동차를 삶의 최우선으로 두는 자동차 마니아는 가치 기준이 일반 사람들과 다를 수 있기에 무작정 비판할 수만은 없는 일이다. 그러나 이런 말이 생길 정도니 한 번쯤 진지하게 생각해볼 문제가 아닐까 싶다. 낮은 초기 선납금 대신 고금리 캐피탈과 같은 금융 프로그램을 연계하여 경제적 기반이 약한 젊은층을 유혹하는 자동차 회사들의 무책임한 마케팅에도 일정 부분 책임이 있겠지만, 자동차의 소유 여부로 그 사람의 능력을 가늠하는 사회 분위기도 문제라고 할 수 있다.

자동차를 소유하는 것 자체에 의미를 두면 얼마 지나지 않아 내가 가진 자동차가 마음에 들지 않게 된다. 새로운 기능이 탑재된 신형 외제차를 갈망하고 더 크고 널찍한 SUV를 몰고 싶어진다. 차에 별다른 이상이 없지만 차를 바꾸고 싶다는 생각을 끊임없이 하게 되고, 그런 생각들로 지금 가진 자동차에 대한 싫증은 커지기 마련이다.

그러나 자동차를 소유함으로써 내가 경험하게 되는 것을 생각해보면 어떨까. 화창한 봄날에 연인과 바닷가로 드라이브할 수 있고, 가는 길에 창문을 열어 상쾌한 바람을 마실 수도 있다. 친한 친구의 이삿짐을 실어다 주고 마주 앉아 짜장면 한 그릇을 얻어먹을 수도 있으며, 급한 볼일을 위해 지하철과 버스

를 갈아타야 하는 불편함을 덜 수도 있다. 나에게 자동차가 있어 얻게 되는 일상의 경험들에 소소하게나마 의미를 부여하다 보면 자동차가 좁아서 불편하거나 낡아도 크게 문제 될 것이 없다. '별 탈 없이 잘 굴러가는 것만으로 충분하지 않을까.'라고 생각은 하지만 나 역시도 끊임없이 몰아치는 더 좋은 차들의 유혹을 간신히 이겨내고 있다.

물질과 브랜드의 유혹을 끊고 소비에 대한 올바른 가치관을 지니기 위해서는 소유보다 경험으로 형성되는 다양한 감정에 집중하려는 습관이 필요하다고 생각한다. 무인양품의 브랜드 정신처럼 '이거면 됐다' '이걸로도 충분하다'라는 자세를 지녀보는 것은 어떨까. 비록 가장 예쁘고 가장 좋지는 않더라도 불편함이나 부족함 없는 수준에 만족하면, 행복감을 느낄 수 있는 삶에 대한 합리적인 태도를 기르는 데 도움이 될 것이다.

물질 만능주의에 대한 회의적인 목소리와 함께 소유보다 경험을 중시하는 사회적 흐름이 생기고 있다. 관련하여 공유 경제라고 일컫는 새로운 서비스들이 지속해서 출시되어 인기를 얻고 있다. 대표적으로 자동차를 원하는 시간만큼만 빌려 타는 O2O online to offline 서비스 쏘카 Socar가 있다. 전통적인 렌터카 서비스를 시간 단위로 세분화하여 고객 관점에서 실용성을 강화했다는 점, 지역마다 공영 주차장이나 유료 주차장의 일부 공

간을 활용하기 때문에 차를 수령하고 반납하기 위해 지점까지 갈 필요가 없다는 점 등이 이 서비스의 장점이다. 일정 공간을 확보해서 대여를 원하는 차종, 시간, 장소를 모바일 앱에 입력하고 해당 장소에서 차를 받아 이용하는 서비스로, 차를 소유하는 것에 부담을 느끼는 젊은층을 중심으로 큰 인기를 얻고 있다. 해외에서는 일정 기간 각자의 집을 서로 맞바꿔 살아보는 서비스도 화제가 됐었는데, 자동차와 집을 비롯해 자신이 갖지 못하는 것들을 더욱 많이 경험할 수 있는 서비스와 아이디어가 앞으로 더욱 늘어날 것이라고 예견해본다.

자고 일어나면 또 엄청나게 다양하고 새로운 브랜드와 제품들이 쏟아질 것이다. 가지려고 하기 시작하면 끝이 없을 것이고, 많이 가질수록 더욱 궁핍해질 것이다. 갈수록 커지는 소유욕을 좇다 보면 어느새 평생을 허망하게 보내고 말 것이다. 대신 더 많이 경험하고 느끼려고 할수록 우리 삶은 훨씬 더 풍요로워질 것이다. 단순히 형태가 있는 무언가를 소유하는 것에 연연하지 않고 스스로 인생의 주체가 되어 많이 보고 많이 듣고 다양하게 체험하고 기억하기 위한 수단으로 브랜드를 적절하게 활용하는 것. 그것이 아마도 브랜드를 대하는 올바른 자세일 것이다.

드러내기는 쉽지만

스며들기는 어렵다

예전 직장 근처에 플라워 부티크가 생겼다. 카트가 무리 지어 서 있던 야쿠르트 매장이었을 때는 몰랐는데 매장이 빠지고 건물의 골조만 남으니, 요즘 구하기 어렵다는 적색 벽돌에 큰 통유리의 검은색 스틸 프레임이 꽤나 멋스럽게 보였다. 야쿠르트 매장은 근처의 새 건물로 이사했고, 얼마 지나지 않아 공사가 시작되었다. 이렇게 아담하고 예쁜 건물에 책상 몇 개 가져다 놓고 사무실로 써도 참 좋겠다고 생각하면서 어떤 매장이 들어올지 내심 기대하고 있었는데, 어느 날 건물 1층에만 흰색 외벽을 만들고 금색으로 칠을 하더니 남아 있는 본래의 2층 건물 모습과 너무나도 어울리지 않는 매장이 짠 하고 생겼다. 기존의 고즈넉하고 분위기 있던 건물은 한순간에 위아래가 전혀 다른 얼굴을 한 괴상한 덩어리로 변모했고, 이 플라워 부티크는 주변 풍경과는 전혀 어울리지 않는 화려한 인테리어로 멀리서 봐도 한눈에 알아볼 수 있을 정도였다. 기왕 생겼으니 예쁜 꽃으로 사람들을 기쁘게 해주고 장사도 잘됐으면 싶다.

최근에는 좋은 브랜드 사례로 일본의 가전제품 브랜드 발뮤다 Balmuda를 이야기하곤 한다. 하루에도 무수히 많은 상품과 디자인이 쏟아져 나오는 시대에 발뮤다는 오랜 시간이 지나도 쉽게 버려지지 않는 디자인을 추구한다. 발뮤다가 지닌 브랜드의 핵심 이념, 즉 브랜드 에센스brand essence는 '최소에서 최대를'이다.

최소의 부품과 최소의 에너지, 그리고 최소의 디자인으로 최대의 효능을 제공하겠다는 브랜드의 핵심 가치를 명확히게 표현하고 있다. 발뮤다의 데라오 겐寺尾玄 대표는 많은 제품이 버려질 때의 환경 문제를 고민하던 끝에 쉽게 버려지지 않을 소중한 것을 만들자는 이념을 갖게 되고, 이러한 기업 이념을 달성하기 위해 오래 써도 고장이 나거나 버려지지 않는 튼튼하고 좋은 제품을 만드는 것을 가장 중요한 전제 조건으로 여긴다.

고장이 나지 않아도 디자인이 질리거나 유행이 지나서, 또는 새로 들여놓은 다른 제품과 어울리지 않아서 기존의 것을 바꾸고 싶을 때가 있다. 빨간색 밥솥과 하늘색 토스터가 식탁에 함께 놓여 있다고 상상해보자. 아마 어지간하면 둘 중 하나를 치우고 싶을 것이다. 발뮤다가 내놓는 제품들의 디자인은 늘 과하지 않으며 또한 색을 갖지 않는다. 대표 제품인 공기청정기 에어엔진Air Engine을 비롯한 발뮤다의 다양한 제품들은 어느 주방이든 어느 거실이든 집의 일부로 스며들고 제 기능을 지긋이 수행한다. 저마다의 기능에 충실하지만 각자의 디자인을 뽐내지 않는 발뮤다의 제품은 최소의 디자인으로 최대의 사용가치를 만들고자 하는 기업의 가치관이 효과적으로 실체화된 사례이다. 이러한 브랜드 철학과 디자인은 특별한 커뮤니케이션 활동 없이 국내에서도 가전제품의 성능과 디자인에 민감한 사람들을 마니아층으로 확보할 만큼 큰 인기를 얻고 있다.

앞서 언급했던 스웨덴의 패션 브랜드 코스는 브랜드 매장을 열 때마다 인하우스 디자이너가 해당 장소에 방문한다. 매장이 들어설 거리가 지닌 특유의 분위기를 파악한 뒤 이를 해치지 않고 어우러질 수 있도록 매장을 꾸미기 위함이다. 이탈리아 피렌체에 있는 매장은 오래된 건물과 나무로 된 천장을 그대로 활용했다고 한다. 모던함의 끝에 있는 패션 브랜드와 클래식한 분위기의 매장이 만들어내는 독특한 분위기가 어떨지 궁금하다.

플래그십 스토어를 제외하면 특별한 파사드나 외부 사인을 설치하지 않는 해외 코스 매장을 볼 때면, 거리의 전체적인 미관이나 분위기 따위는 고려하지 않고 저마다의 브랜드 아이덴티티를 부각하려는 팝업 스토어가 즐비한 명동의 거리와는 대조적인 느낌이 든다. 매장보다는 거리가, 거리보다는 도시가 주는 전체적인 분위기를 중요시하는 모습은 마치 하나의 큰 브랜드 이미지를 만드는 브랜드 요소의 올바른 모습과도 닮았다.

제품이든 광고든 브랜드 매장이든 간에 다른 브랜드들과의 차별화와 마케팅을 위해 무조건 잘 보이게 무조건 크고 화려하게 만드는 것보다, 오히려 우리의 일상에 자연스럽게 스며들어 제역할을 하는 브랜드는 비록 고요하지만 강력하다.

국내 한 가전 브랜드의 경험 디자인 리뉴얼에 앞서 해당 기업의 디자인 철학을 정의하는 작업을 진행한 적이 있다. 생명과

직결되는 물과 공기 등 우리 삶에 필요한 가장 기본적인 요소를 다루는 사업의 진정성과 전문성을 브랜드와 디자인에 반영하고자 했다. 이때 강조했던 것은 '일상과 조화를 이루는 디자인'이었다. 정수기와 공기청정기, 비데, 음식물 처리기 등의 가전 제품은 우리의 일상에 언제나 함께하는 것이다. 따라서 제품이 제각기 돋보이는 화려한 디자인으로 집안 분위기를 깨트리거나 어느 순간 쉬이 질리는 일회성 디자인을 지양하는 대신, 일상에 자연스럽게 스며들어 오랫동안 묵묵히 제 역할을 다하는 그런 담담하고 조화로운 디자인을 구현하고자 했다. 물론 디자인 철학은 글로만 명기되어 있어서는 안 된다. 일상에서 조화를 이루는 디자인이 제품에서는 어떻게 실체화되어야 하며, 웹사이트와 모바일 앱에서는 어떻게 구현되어야 하는지 모든 디자인 관련 부서의 구성원들이 충분히 이해하고 구체적으로 만들어나가는 것이 필요하다.

일본의 대표적인 건축가 안도 다다오安藤忠雄는 자연과 조화를 이루는 건축 디자인으로 유명하다. 빛과 바람, 물, 소리 등을 건축의 일부로 담아 머무는 사람들이 편안함을 느낄 수 있는 평온하고 명상적인 공간을 창조해낸다. 오사카의 이바라키 현에 있는 '빛의 교회'에 가보면 그의 건축 철학을 쉽게 느낄 수 있다. 인적 드문 조용한 시골 마을에 위치한 이 교회는, 그의 대표적

인 건축 양식인 노출 콘크리트를 모르고 찾아간다면 무심결에 지나칠 수 있을 정도로 특색이 없다. 밋밋한 건물 외관 한쪽 벽면에는 십자로 된 틈이 있는데, 이 틈을 통해 건물 내부로 십자가 모양의 빛이 들어오게 된다. 주변의 고즈넉한 분위기를 해치지 않고 건축물이 자연과 환경에 묵묵히 스며들어 어우러진 모습은 꽤나 인상적으로 기억에 남아있다.

　이러한 인간과 자연과 공간의 조화로움은 다이칸야마의 쓰타야서점에서도 느낄 수 있다. 프리미엄 에이지, 즉 자신만의 취향이나 라이프 스타일을 지닌 경제력 있는 중년층을 위한 문화 공간을 지향하는 이곳이 젊은 사람뿐 아니라 관광객에게도 주목 받는 이유는, 화려하고 자극적인 장소가 아니라 책을 읽고 문화생활을 즐기는 순간 가장 편안하고 여유로운 일상의 모습을 지니고 있기 때문이다. 컬처컨비니언스클럽Culture Convenience Club, CCC의 대표 마쓰다 무네아키增田宗昭는 그의 책 『지적자본론知的資本論』에서 다이칸야마의 쓰타야서점이 편안하게 느껴지는 이유를 단순히 건물이 좋아서가 아니라 건물과 건물 사이의 거리와 그곳에 드는 햇살과 그늘이 조화를 이루고 있기 때문이라고 설명했다.

　실제로 3동 스타벅스 옆 원목으로 만들어진 야외 테라스에 앉아 선선한 바람을 맞으며 음악을 듣거나 책을 읽다 보면 인간에게 자연의 요소들이 얼마나 중요한지 깨닫게 된다. 되도

록 오래 머물고 싶은 마음이 생기게 하는 것, 저절로 책을 펼치게 만드는 것, 쓰타야서점의 힘은 바로 그런 것들이다. 그는 이러한 인간과 자연과 건축의 조화를 휴먼 스케일이라고 표현했는데, 하루 종일 그곳에 머물면서 든 생각은 인간에게 편안함을 주는 것은 아마도 인위적으로 구축된 조형물이나 편의 시설이 아닌 자연 그대로의 자연스러움이 아닐까 싶다.

사람들이 오랫동안 기억할 수 있도록 하기 위해서 또는 유사 브랜드들과의 차별화를 위해 제품이나 매장과 같은 고객 접점에 디자인을 강하게 드러내는 것이 어찌 보면 상대적으로 쉬울지도 모른다. 다른 브랜드가 사용하지 않는 색을 사용하거나, 독특한 모양의 제품과 패키지를 만들 수도 있으며, 매장 현관에 대형 파사드나 조형물을 설치할 수도 있다. 하지만 브랜드의 본래 목적에 집중하고 고객의 일상과 주변 환경에 자연스레 스며드는 브랜드는 비록 화려하지는 않지만 오랫동안 그 브랜드의 역할을 충실하게 수행하면서 차츰 사람들의 눈에 띄게 된다. 그런 브랜드야말로 진정으로 강력한 브랜드가 아닐까.

쓰타야서점에 홀로 앉아 한글로 된 책을 읽는 것은 제법 독특한 경험이었습니다

대행과
컨설팅의
차이

만난지 어느덧 15년이 훌쩍 넘은 친한 친구 녀석이 있다. 철 없던 대학 시절에 만나 먹고 마시고 웃고 떠드느라 속 깊은 이야기를 많이 나눈 적이 없었기 때문에 잘 몰랐는데, 알면 알수록 취향이나 성격이 비슷해 이른바 '절친'이 되었다. 인생을 살면서 진정한 친구를 한 명이라도 만들 수 있다면 그 삶은 성공한 것이라는 말이 있는데, 그렇다면 나는 성공적인 삶을 살고 있다고 자신 있게 말할 수 있다. 졸업과 동시에 나는 브랜드 컨설팅 회사에, 친구는 광고 대행사에 입사했고 친구는 지금까지 광고 일을 하고 있다.

이직을 거쳐 지금은 기업의 인하우스 광고 대행사에 다니고 있는 그는 미디어 플래너라는 직업을 가지고 있다. 브랜드의 잠재 고객들에게 캠페인의 메시지가 효과적으로 전달될 수 있도록, 고객의 라이프 사이클에 따른 매체 이용 현황을 분석하고 다양한 온·오프라인 매체 운영 계획을 세우거나 실제로 캠페인을 집행하는 일을 하고 있다. 큰 맥락에서 내가 하는 일과 유사한 점이 많아 일에 관한 이야기를 즐겨 나누곤 한다.

광고 대행사의 특성상 주말에도 자주 출근하는 친구는 보통 퇴근하는 길에 우리 집 근처 카페에 들르는데 딱히 이유가 있어서 만나는 건 아니다. 그냥 실없는 이야기들을 잔뜩 늘어놓다가 한숨 한번 쉬고, 담배 몇 대 같이 피우고 각자 집으로 향한다. 그러고 보면 연인 사이든 친구 사이든 서로 무언가 기대하

는 게 없을수록 순수하게 상대에게 몰입하고 그런 과정을 통해 관계가 더욱 깊어지는 것 같다.

우리가 누군가를 안다고 했을 때 그것은 그 사람의 지극히 일부에 지나지 않는다. 그러므로 상대방을 잘 안다고 단정 짓는 것은 그 사람과의 관계를 유지하는 데 어쩌면 위험한 일인지도 모른다. 그럼에도 오랫동안 지켜본 이 친구는 평소의 게으른 성격과는 달리 맡은 일을 할 때는 강박에 가까울 정도로 철저하게 임할 것이라는 데 어느 정도 확신이 든다. 늘 같은 자리에서 무던하지만 꾸준히 본인의 할 일을 하는 성격이라서 아주 가끔이지만 배울 점이 있다고 생각한다.

클럽에 가도 절대 춤을 추지 않는, 아니 클럽에 가는 것 자체를 싫어하는 친구가 광고주 접대 때문에 노래방에서 춤을 추느라 땀을 흠뻑 흘렸다며 전화를 걸어왔다. 만나기로 한 약속 장소에서 서로를 찾을 때를 제외하면 먼저 전화 거는 일이 거의 없는 그는 가끔 광고주와 술을 마실 때마다 전화를 한다. 술기운에 내 목소리가 듣고 싶어서라면 우리 관계에 대해 다시 생각해봐야겠지만, 사실 진짜 이유는 전화가 걸려온 것처럼 해야 억지로 춤을 춰야 하는 그 힘겨운 자리를 잠시나마 피할 수 있기 때문이라고 한다. 허허거리는 친구의 이야기를 들으면서 씁쓸한 기분에 차마 말을 잇지 못했다.

이벤트 프로모션 대행사에 다니는 한 후배는 어느 대기업 계열사와 일을 할 때마다 접대 자리에 가는데, 만나기 전에 참석하는 광고주 명단을 확인하고 그들이 피우는 담배를 한 갑씩 사 간다고 한다. 라이터도 함께 준비해야 하는데, 물론 우스갯소리일 수도 있겠지만 브랜드 로고가 파란색인 회사의 접대 자리에는 절대로 빨간색 라이터를 꺼내면 안 되고, 반대로 빨간색 브랜드 로고의 광고주를 접대할 때는 파란색 라이터를 꺼내면 안 된다고 한다. 눈을 크게 뜨고 손사래를 치며 난리가 난다고 했다.

나는 지금까지 10년 가까이 일을 하면서 단 한 번도 접대를 한 적도 받은 적도 없기 때문에, 드라마에나 나올 법한 이런 이야기를 들으면 현실감이 떨어져 갸우뚱하곤 한다.

일 때문에 만나서 함께 일을 해야 하는 관계인데 음주 가무를 곁들인 접대가 왜 필요한지 모르겠다. 접대는 비단 광고업계의 이야기만은 아니다. 소위 갑과 을의 관계와 다양한 연유로 영업직을 비롯한 많은 분야에서 비즈니스를 위한 접대가 일어나고 있다. 이러한 작태에 대해 최근 진지하게 생각해보고 있는데, 역시 가장 큰 문제는 대접을 받으려는 위탁사 담당자들의 파렴치함이 원인이지 않을까 싶다. 물론 일부 업체 담당자들의 지나치게 호의적인 태도와 저자세에도 문제가 있지만, 실제로 대기업의 구성원으로 일을 하면서 여러 업체들의 이야기를 들어본 결과 기업의 사회적 지위와 영향력을 자신의 것인 양 착각

하고 개인적으로 이용하려는 기업의 담당자들이 생각보다 많다는 결론에 이르게 된다.

대행이란 '일을 대신 맡아서 한다'는 의미지만 업계에서는 대행사를 시키고 부리는 존재로 인식하는 경향이 있다. 어떤 일을 내가 아닌 다른 사람에게 맡긴다는 것은, 기본적으로 내가 그 일을 할 여건이 되지 않거나 역량이 부족한 경우다. 회사의 예산으로 회사 내부에서 처리하지 못하는 일을 외부 전문가에게 맡기는데, 부탁하는 입장에서 왜 접대를 받으려 하고 행세를 부리는지 도무지 이해할 수 없다. 대기업이든 중소기업이든 대행사든 자신이 속한 회사의 일원으로 맡은 바 소임을 다 하고 대가로 급여를 받는다. 성과가 우수하거나 회사의 사정이 좋을 때는 포상 휴가나 성과급을 받으면 더 좋다. 그 이상의 사적인 것을 바라면 그것은 어떠한 경우에도 명백한 직권남용이다.

　대행사를 대하는 기업의 태도와는 달리 컨설팅은 어떤 분야의 전문가들이 고객사에게 조언을 해주며 도와주는 행위로 인식한다. 그래서 내가 지금까지 단 한 번도 접대를 하거나 요구 받은 경험이 없었던 것 같기도 하다. 브랜드 컨설팅 회사는 말 그대로 기업의 브랜드가 처한 상황을 진단하고 올바른 브랜딩의 방향을 제시해주는 역할을 한다. 어떻게 보면 각 분야의 대행사의 역할과 별반 다르지 않다. 비슷한 일을 대신 하는 두

집단에 대해 클라이언트의 자세가 이렇게 다른 이유는 각 집단을 부르는 명칭에서부터 그 원인이 있지 않을까 생각해본다.

카피라이터 김하나가 책 『내가 정말 좋아하는 농담』에서 이야기한 것처럼 언어는 사고를 프레이밍한다. 무언가를 어떤 언어로 지칭하게 되면 그 존재는 언어가 지닌 일반적인 의미에 갇히게 된다. 내부에서 처리하지 못하는 일을 대신 해주는 전문가 집단을 '대행사'라고 부르는 순간, 그들은 성가시고 복잡한 일을 대신 하는 사람으로 전락하고 만다. 그런 연유로 나는 한국의 모든 커뮤니케이션 대행사들이 컨설팅 회사로 명칭을 변경했으면 한다. 광고 대행사나 홍보 대행사 대신 크리에이티브 컨설팅 회사나 커뮤니케이션 컨설팅 회사와 같은 좋은 명칭들이 많이 있지 않을까. 물론 그러기 위해서는 먼저 외부의 전문가라고 일컬어지는 사람들이 그 분야에서 누구나 인정하는 전문가가 되기 위해 부단히 노력해야 하는 것은 두말할 것도 없다.

그렇게 된다면 광고주들은 뛰어난 기획력과 크리에이티브를 지닌 외부의 컨설팅 전문가들에게 아마도 접대를 요구하지 못할 것이고, 그들 자신도 접대에 응하지 않을 것이다. 오히려 기업의 브랜드가 잘되도록 질 높은 크리에이티브와 좋은 아이디어를 제공하는 것에 대한 고마움으로 되려 기업의 담당자들이 외부의 업체와 전문가들을 대접하는 것이 맞는 이치가 아닐까 싶다. 대접을 하면 대접을 받기 마련이다.

스패닝
사일로

규모가 작은 스타트업이나 중소기업과 프로젝트를 진행할 때 매번 느끼는 점은 업에 대한 대표의 철학과 의지가 분명하고, 그 생각이 그리 많지 않은 구성원에게 충분히 공유된다는 것이다. 물론 애초에 회사의 방향성이나 비전에 대해 공감했기 때문에 해당 조직의 일원이 되었을지도 모른다. 모든 구성원이 같은 목표 같은 마음으로 일한다는 것은 업무의 효율성을 떠나 하나의 메시지를 세상에 표출하는, 강력하고 일관된 브랜드를 만드는 첫걸음이기 때문에 매우 중요한 부분이다.

아마도 모든 기업의 시작이 그렇지 않을까 싶다. 뜻이 맞는 몇몇의 의지와 열정으로 일이 시작되고, 눈빛만 봐도 서로의 생각을 읽을 수 있는 사람들끼리 일을 하다가 시간이 흘러 제품이나 서비스가 어느 정도 알려지면, 사업의 규모에 따라 조직의 규모도 커진다. 많은 부서와 구성원의 업무를 효율적으로 관리하기 위해 조직은 점점 시스템화되고, 얼굴을 맞대고 토론하는 일보다는 지극히 업무적인 결재가 늘어나게 된다. 업의 이념이나 존재의 이유, 목표와 비전 같은 것들은 간과한 채 부서의 역할과 성과만을 중시하고 다른 부서와의 이해관계를 따지기 바쁘다. 이름을 모르는 옆 부서의 직원들이 점차 늘어나고 서로 요즘 무슨 생각을 하면서 일하는지 당연히 모를 수밖에 없다. 이렇게 생각하니 업무의 효율화와 강력한 브랜드는 서로 반대되는 지점에 있는 것 같기도 하다.

『스패닝 사일로Spanning Silos』의 저자이자 브랜드 분야의 세계적인 권위자 데이비드 아커 박사는 회사 내에서 타 부서와 소통하지 않고 각자가 속한 부서의 이익만을 추구하는 '사일로silo' 조직이 지닌 부서 간 이기주의의 문제점과 위험성을 지적하고, 브랜드 차원의 통합적인 시너지를 창출할 수 있는 거시적인 방안을 제시했다. 책에서 공감하는 부분들을 실무자의 경험에 빗대어 이야기해보고자 한다.

강력하고 일관된 브랜드를 만들기 위해서는 모든 고객 접점에서 일관된 톤앤매너를 유지하고 통일된 메시지를 전달하는 것이 가장 중요하다. 프로젝트를 진행하면서 늘 강조하는 부분이고 클라이언트 역시 공감하는 부분이지만, 규모가 큰 조직이 지닌 시스템의 특징으로 현실적인 한계에 부딪히곤 한다. 일반적으로 브랜딩 프로젝트를 의뢰하는 클라이언트 부서는 기업의 마케팅팀이나 특정 디자인팀이다. 그런데 우리가 브랜드를 경험하는 접점들을 실제 기업에서 어느 조직이 담당하고 관리하고 있는지를 생각해보면, 먼저 브랜드의 디자인은 브랜드 디자인팀이 담당한다. 제품 디자인은 제품 디자인팀과 UX User eXperience 디자인팀이 만들고 인테리어는 공간 디자인팀이 담당한다. 점원 교육은 고객 지원팀이 웹사이트는 디지털팀이 배너 제작이나 프로모션 캠페인 기획은 마케팅팀이나 프로모션팀이 담당한다. 구성원의 올바른 의식 고취는 인사팀에서 담당

한다. 우리가 브랜드를 경험하는 접점이 많을수록 그에 따른 다양한 담당 부서들이 존재한다. 업무는 하나의 부서에서 발의하는 반면, 브랜드를 경험하는 접점을 담당하는 부서는 너무나 많기 때문에 다양한 이해관계를 극복하고 모두의 공감을 얻을 수 있는 브랜딩 방안을 만드는 것은 현실적으로 어려운 일이다.

실제로 일부 대기업의 부서 간 이기주의와 기업 전체에 만연한 성과주의는 꽤 심각한 편이다. 각 부서는 매년 초에 설정한 핵심 성과 지표인 KPI Key Performance Index와 업무 분장에 따라 맡은 일만 잘 해내면 된다. 1년간의 업무 성과는 연말 조직 평가와 개인 인사 평가에 반영된다. 서로 다른 세분화된 목표를 향해 업무를 진행하고 각 부문과 부서마다 보고 체계가 명확하게 시스템화되어 있기 때문에, 자신과 자신의 부서가 맡은 업무를 통합적인 브랜드 관점에서 바라보는 경우는 생각보다 드물다.

만일 구성원 중 누군가가 고착화된 기업 내부 문화를 깨고 통합적인 관점에서 브랜드의 변화를 만들어내고자 한다면 어느 정도의 희생을 감내해야 한다. 전사 차원의 바람직한 방향성에 대해 일단 본인이 속한 부서장을 설득해야 하고 부서장은 부문장을 설득해야 한다. 부문장의 허락 아래 다른 부서의 부서장과 부서원들을 설득해야 하고 또 그 부서가 속한 부문장을 설득해야 한다. 우리가 이것을 왜 해야 하는지에 대해 공감이 아닌 설득을 하게 되면 그것은 단지 피상적인 업무 협조 정도로 돌

아오기 마련이다. 이러한 지리멸렬한 과정을 수차례 겪다 보면 웬만한 조직원은 그냥 맡은 일이나 잘하자는 식으로 변모하게 된다. 사람들은 흔히 이런 현상을 좋은 말로 조직에 적응했다고 표현하기도 하는데, 많은 사람들을 효율적으로 관리하기 위해 만들어진 대기업의 결재와 보고 시스템이 조직원들의 자발성과 유연성을 옥죄고 있는 모순적인 상황이다. 물론 그렇다 해도 수백 명의 구성원들이 효율적이고 체계적으로 업무를 진행하기 위해 시스템은 어쩔 수 없이 필요한 부분이다. 이러한 시스템 안에서 어떻게 하면 조금 더 바람직하고 이상적인 브랜드의 모습을 만들어갈 수 있을까? 결국은 부서와 조직원 개개인의 의식에 대한 이야기를 하고 싶다.

먼저 조직의 구성원들은 자신이 하나의 살아 있는 브랜드 구성 요소라고 생각하는 자세가 필요하다. 영업 사원은 쉽고 효과적인 판매를 위한 마케팅 방식을 고민하는 동시에 표현에서는 우리 브랜드의 브랜드스러움이라는 것을 항상 염두에 두어야 한다. 광고나 이벤트 프로모션을 집행하는 마케팅팀 역시 우리 브랜드다운 활동이란 무엇인지 항상 생각하고 모든 커뮤니케이션 활동에 반영하는 것이 필요하다. 고객서비스팀의 담당자 역시 우리 브랜드와 어울리는 말투는 무엇인지를 고민해야 한다. 브랜드 기획팀은 브랜드스러움을 지속적으로 구성원들에게 공유

하고, 모든 브랜드 접점에서 추구하는 브랜드스러움이 잘 배어 있는지 지속적으로 확인하고 개선 방안에 대해서 거리낌 없이 논의할 수 있는 원만한 관계를 만드는 것이 중요하다. 디자인팀의 역할은 단순히 시각물에 국한된 협의의 디자인이 아닌 브랜드의 일부로서 기능하는 디자인에 대해 고민하는 자세를 갖추는 것이다. 기능하는 디자인이란 넓게는 브랜드가 지향하는 이미지와 메시지를 효과적으로 표현하고 전달하기 위한 브랜드 디자인 그 자체가 될 수도 있고, 때로는 효율적인 업무를 위한 내부 회의용 문서 서식이 될 수도 있다.

오랜 전통과 신뢰를 지닌 영국의 『브리태니커 백과사전Encyclo-paedia Britannica』보다 약 40배 이상의 방대한 양의 정보를 보유하고 있는 위키피디아Wikipedia는 사용자 누구나 해당 정보를 수정하거나 추가할 수 있다. 각각의 정보를 통제하는 관리 조직이 없지만 왜곡이나 악의적 편집 없이 양질의 정보를 축적해나갈 수 있는 이유는 바로 사용자 간의 자정작용 때문이다.

위키피디아의 사용자라면 누구나 마음대로 정보를 수정할 수 있지만 동시에 그 누구도 수정된 정보를 비판하지 않는다. 자유로운 의견 개진과 표현이 위키피디아의 공신력을 키우는 가장 큰 요인이라고 할 수 있다. 완결성을 띤 정보를 일방적으로 제공하는 것이 아니라 끊임없는 발전 과정을 지니기에 계속

그 완성도를 높이고 있으며, 사용자 입장에서는 유익한 정보를 공유함으로써 자부심을 갖고 소속감을 느낄 수 있다. 서로의 관점과 사고방식의 다름을 인정하고 누구나 쉽게 자신의 의견을 개진할 수 있으며 더 나은 방향을 향해 함께 노력하는 집단 지성의 산물이라고 일컬어지는 해당 서비스의 이러한 특징은, 비단 온라인 플랫폼 서비스뿐 아니라 다양한 분야와 부서의 구성원으로 이루어진 모든 조직에서 참고할 만하다.

소설가 무라카미 하루키村上春樹는 보통 하나의 소설을 탈고한 다음 에세이를 집필한다. 본분은 소설가이므로 평소에 에세이를 자주 쓰지는 않지만 소설에 활용하고 남은 다양한 에피소드와 생각들을 잡지에 연재하고 모아 책으로 출간하기도 한다. 하루키의 소설은 대체로 청춘들의 상실감과 고독, 부유를 소재로 삼는 반면 에세이는 필체나 소재가 귀엽고 앙증맞아 작가의 인간적인 매력을 한껏 느낄 수 있다. 다른 종류의 작품을 쓰면서 소설의 주인공과 평소의 이야기꾼 사이에서 치우치지 않고 균형을 잡아가는 의식적인 행위로 보인다.

　하루키의 에세이에 들어가는 대부분의 삽화는 지금은 고인이 된 안자이 미즈마루安西水丸라는 일러스트레이터가 그렸다. 아마 오랜 시간 하루키와 함께하면서 그의 생각과 문장의 의미를 가장 잘 이해하고 적확하게 표현하는 일러스트레이션

을 그리기 때문일 것이다. 작가의 머릿속에 있는 추상적인 생각을 실제로 그와 가장 가깝게 표현한다는 것은 생각보다 어려운 일이다. 어떻게 표현해야 할지 정했더라도 글의 분위기와 뉘앙스를 정확하게 그려내기 위해서는 그만큼 충분하게 작가의 성향이나 글의 분위기를 파악하는 것이 필요하기 때문이다.

조직 어딘가에는 분명 무라카미 하루키와 안자이 미즈마루와 같이 서로 하는 일은 다르지만 같은 브랜드에 속해 생각을 공유하며 의미 있는 하나의 결과물을 만들어갈 수 있는 동료가 있을 것이라고 생각한다. 개인적인 경험으로 비추어봤을 때 물론 그런 긍정적이고 유익한 관계를 만들기까지는 얼마간의 시간과 시행착오가 필요하다. 그러나 소속된 브랜드에 대해 애정을 갖고 각자 노력을 지속한다면, 머지않은 때에 우리 브랜드의 브랜드스러움에 대해 함께 논의하고 각자의 분야에 근사한 울림과 영감을 제공하는 발전적 관계를 형성할 수 있다.

서로에 대한 이해와 신뢰를 바탕으로 한 구성원 간의 관계는 답답한 시스템이라는 틀에서 만들어진 사일로들을 가로지르는 기폭제와 같은 역할을 하게 될 것이며, 비로소 하나의 강력한 브랜드를 구축할 수 있다.

『성경의 사람』에게 나희승의 이들을, 하하나네, 믜기믜늘의 로덩님믜 끔몀읭니다

브랜드스러움의
실체화

제주도가 중국 관광객에게 큰 인기를 얻기 시작하면서 중국인들이 제주도의 땅과 건물을 무자비하게 사들인다는 이야기를 들었다. 도에서도 한동안 외국 자본과 외국인 관광객 유치에 혈안이 되다 보니 어느덧 제주도는 중국의 경제 식민지라고 해도 과언이 아닐 정도로 많은 땅이 팔려나갔다고 한다. 팔린 땅에 카페가 지어지고 펜션이 들어선다. 전통 가옥들이 허물어지고 매끈한 신축 건물들이 그 자리를 대신한다. 월정리 해변을 따라 하나둘 생기기 시작한 현대적인 건물들이 시계 방향으로 한동리와 평대리를 지나 세화리까지 번지고 있다. 자본주의 시대에 개발 논리를 막을 수는 없지만 재개발이나 리뉴얼을 하더라도 나지막이 쌓여 있는 돌담과 알록달록한 기와지붕, 갈대밭과 유채꽃이 어우러진 풍경 같은 제주도 본연의 모습은 최대한 지켜졌으면 하는 바람이다.

전통성을 단절하는 리뉴얼은 서울의 유명한 맛집이나 명소에서도 쉽게 찾아볼 수 있다. 수십 년 전통의 맛집이 입소문을 타고 매스컴에 등장해 장사가 잘되기 시작하면 으레 간판과 인테리어부터 새집 냄새가 물씬 나는 현대식으로 바꾼다. 기분 탓인지는 모르겠지만 주방 아주머니도 메뉴도 그대로인데, 어째 맛은 예전만 못하다. 제주의 전통 가옥이든 서울 어느 시장의 맛집이든, 리뉴얼을 하더라도 오래 쌓인 시간 속에 머무는 무수히 많은 이야기들은 보존되어야 하는 게 아닌가 싶다.

브랜드의 디자인을 리뉴얼할 때 가장 먼저 고려해야 할 것은 브랜드가 지닌 정체성, 즉 본질적인 가치를 유지하는 것이다. 물론 기존의 이미지가 너무 좋지 않은 경우, 말하자면 브랜드가 보유한 긍정적인 자산보다 부정적인 요인이 크다고 판단될 경우에는 전체적인 쇄신을 위해 기존 자산과 단절하는 리뉴얼을 감행하기도 하지만, 대부분의 경우에는 브랜드가 이전에 지니고 있던 브랜드 자산을 가능한 유지하는 편이 바람직하다.

실리콘밸리의 대표적인 벤처 캐피털 KPCB Kleiner Perkins Caufield & Byers가 발행하는 《인터넷 트렌드 보고서 Internet Trend Report》에서 매리 미커 Mary Meeker는 소셜 네트워크 서비스 인스타그램의 정방형 사진 프레임과 이성 매칭 서비스 틴더 Tinder의 좌우측 스와이프 swipe 인터랙션을 각 서비스 고유의 차별화 요소로 소개했다. 일반적이었던 4:3 비율이 아닌 정방형으로 사진을 찍는 트렌드를 만들어내기도 했던 인스타그램의 사진 프레임은 브랜드를 대표하는 독특한 아이덴티티로 자리 잡았으나, 페이스북에 인수된 뒤부턴 이를 더 이상 유지하지 못하게 되었다. 사용자 입장에서는 선택의 폭이 넓어졌다고 해석할 수도 있지만, 이로써 인스타그램만의 유니크한 브랜드스러움이 약해진 것은 부정할 수 없다.

기업 내 각 부서의 디자인 담당자들은 종종 브랜드의 디자인을 일관성 있게 유지하는 것이 어렵다는 이야기를 한다. 예를 들어 새롭게 브랜드를 론칭하는데 이전의 브랜드 라인업과 유사한 톤앤드매너의 디자인을 적용하면 관리자는 담당자가 일을 제대로 하지 않았다고 생각한다는 것이다. 물론 성과 지향적인 조직의 관리자로서 충분히 그렇게 생각할 수 있다. 다만 관리자에게 브랜드적인 관점과 사고가 부족한 것일 뿐이다. 기존 담당자의 것과 다르게 보이거나 이전 시즌보다 더 좋아보이기 위해 또는 리뉴얼 작업으로 성과를 돋보이게 하기 위해 기존과는 사뭇 다른 디자인을 적용하는 경우, 자칫 그동안 쌓아온 브랜드의 정체성을 단번에 잃을 수도 있다는 점을 간과해서는 안 된다. 브랜드의 핵심 아이덴티티를 유지하면서 동시에 끊임없이 진화하는 것, 전통의 계승과 변화의 선 사이에서 적절하게 균형을 유지하는 것은 매우 어려우면서도 중요한 과제이다.

오랜 시간 동안 브랜드 고유의 정체성을 유지하고 있는 사례로는 모나미의 153 볼펜을 꼽을 수 있다. 플러스펜, 젤러펜 등과 함께 한국을 대표하는 153 볼펜은 1963년 처음 출시되어 지금까지 약 35억 개 이상의 판매고를 올리고 있다. 눈여겨 보아야 할 점이라면 이 볼펜은 반세기가 넘는 시간 동안 디자인 변화 없이 고유의 아이덴티티인 육각형의 몸체를 유지하고 있다는 것이다. 다섯 개의 부품으로만 구성된 간결한 이 볼펜은

디자인 아이덴티티를 그대로 유지하면서도 현대적인 감각으로 재해석한 스페셜 에디션 '153 블랙앤화이트'를 출시하기도 했다. 고급스럽고 권위적인 만년필 대신 예나 지금이나 한결같은 볼펜을 사용하는 우리들은 브랜드가 지향하는 평범하지만 부담 없는 친구 같은 이미지를 느낄 수 있다. 비록 소소하고 일상적인 문구류에 불과할지 모르나 오랜 시간 동안 변함없는 모습으로 우리 주변에 존재하는 그 자체가 특별한 브랜드 경험으로 승화된 좋은 브랜드 사례라고 생각한다.

브랜드의 디자인이 시간에 따라 진화하면서 정체성을 지키는 한편 다양한 접점에서 일관성을 유지하는 것은, 브랜드스러움을 실체화하는 데 매우 중요하다.

브랜드 열풍이 시작된 2000년대 초반 많은 기업들은 브랜드 로고를 개발하고 이를 모든 고객 접점에 단순히 일괄 적용하기 바빴다. 마치 내 물건에 도장을 찍듯 각기 다른 제품과 광고에 로고만 붙이면 브랜드 아이덴티티가 형성된다고 여겼던 것이다. 최근에는 단지 브랜드 로고뿐 아니라 제품, 웹사이트, 광고 등 다양한 경험 요소들에서 전반적으로 디자인 톤앤매너를 일관되게 적용하고 있는데, 이는 곧 고객들로 하여금 브랜드의 일관성을 보다 강하게 느끼게 한다.

If it is not nature, it has been designed.

자연물이 아니라면, 디자인된 것이다.

어느 디자인 컨퍼런스에서 호주의 디자인 단체 대표가 했던 말이다. 자연적으로 생겨난 것을 제외하면 일상의 모든 것은 디자인되었다고 볼 수 있다. 즉 디자인은 해석에 따라 그 범주가 굉장히 넓어질 수 있음을 시사한다.

좁은 의미로 브랜드의 디자인을 해석한다면 브랜드 로고나 패키지 디자인을 비롯하여 광고 포스터나 배너, 프로모션 아이템 등 시각적인 것들에 국한할 수 있다. 그러나 동시에 브랜드를 경험하는 모든 것들, 예컨대 점원의 행동이나 말투, 커뮤니케이션 메시지의 문체, 모바일 애플리케이션의 UI, 매장의 배경음악이나 향, 제품의 소재에서 느껴지는 촉감, 광고의 징글 사운드 등 다양한 경험 요소에 대한 디자인으로 확장해서 생각할 수도 있다.

고즈넉한 분위기의 한식당에서 아이돌 그룹의 시끄러운 최신 가요를 트는 경우가 있는데, 식사 분위기나 심하게는 그 맛까지 여간 거슬리는 것이 아니다. 최근에는 프랜차이즈 카페나 패션 브랜드 매장에 흐르는 배경음악의 재생 목록을 브랜드 부서가 직접 관리하는 사례가 늘고 있다. 브랜드 이미지에 어울리면서 사람들이 머물기에 편안한 음악들을 엄선하여 브랜드가 추

구하는 브랜드스러움을 청각적으로도 느끼게 하고자 함이다.

브랜드 전반의 일관된 경험 디자인을 가장 잘 이해하고 있는 브랜드로는 역시 애플을 꼽을 수 있는데, 애플의 아이폰 광고 '하드웨어와 소프트웨어' 편에서는 브랜드 경험 디자인에 대한 그들의 생각을 엿볼 수 있다. 좋은 하드웨어 디자인은 소프트웨어의 성능을 최대로 살리고, 좋은 소프트웨어 디자인은 하드웨어의 성능을 최대로 살릴 수 있으므로 그들은 하드웨어와 소프트웨어 모두를 디자인한다고 말한다. 겉과 속이 일심동체로 디자인된 아이폰을 통해 하나의 훌륭한 경험을 제공하는 것이 그 목표다. 하나의 전체로서 브랜드가 의미하는 바를 가장 명확히 이해하고 설명하는 사례라고 할 수 있다.

그렇다면 실체가 없는 무형의 서비스나 온라인 플랫폼의 경우에는 어떻게 고유의 브랜드스러움을 표현할 수 있을까? 일반적으로 쇼핑몰은 자체 모델이나 사진 스타일을 통해 사이트의 전체적인 이미지를 만들어가게 된다. 그러나 판매자들이 직접 제품의 사진을 등록하는 중개 플랫폼과 같은 경우에는 사진을 제외한 나머지 콘텐츠, 즉 글꼴이나 어투 같은 것에서 브랜드의 이미지를 실체화할 수 있다.

우아한형제들이 제공하는 배달 앱 서비스 배달의민족은 브랜드의 독특한 아이덴티티를 서체를 통해 표현하는 대표적

인 사례이다. 가장 잘 알려져 있는 한나체를 비롯하여 주아체, 도현체 모두 옛 가게들의 간판 서체에서 모티브를 가져왔다고 한다. 이를 통해 동네의 친근한 배달 업소와 같은 이미지를 구축하는 동시에 브랜드 관점에서는 여타의 배달 앱 서비스와는 명확하게 구분되는 독특한 아이덴티티를 형성하고 있다. 브랜드 서체는 모바일 앱과 포스터를 비롯하여 볼펜이나 휴대용 저장 장치와 같은 브랜드 상품에도 일관되게 적용되어 배달의민족 고유의 브랜드스러움을 효과적으로 만들어가고 있다.

이들이 지향하는 브랜드스러움은 비단 고객 접점에서 디자인적인 요소로만 나타나는 것이 아니라, 실제로 서비스를 만드는 내부 구성원 사이에서도 독특한 기업 문화로 발현된다. 구성원들이 원하는 조직의 모습을 버킷리스트에 적어 하나씩 실현해가는 점이나 피플팀을 구성하여 직원들의 애로사항을 해소하고 고유한 기업 문화를 만들기 위해 노력하는 일련의 행위는, 구성원 한 사람 한 사람 모두가 브랜드로 작용하도록 자발적인 동기부여를 일으킨다. 이렇게 내재화된 브랜드스러움은 곧 모든 경험 접점에 자연스럽게 드러나게 되고, 고객은 언제 어디서든 일관된 브랜드를 경험할 수 있다.

열 자리 숫자의
비밀

숫자가 만물을 지배한다고 했던 수학자 피타고라스Pythagoras의 말처럼 문득 숫자가 지닌 힘은 참으로 크다고 생각한다. 우리의 삶에서 절대 없어서는 안 될 1부터 9까지의 숫자에 0이라는 개념을 더해 십진법을 완성한 인도인 덕분에 우리는 식사 후에 암산으로 더치페이를 할 수 있고, 바지를 입어보지 않고도 온라인을 통해 치수를 확인하고 구매할 수 있다. 숫자의 힘은 비단 계산과 측정으로 그치지 않는다. 숫자는 우리가 평소 어떤 현상이나 상황에 대해 갖고 있던 모호한 생각을 보다 명확하게 인식하게끔 하기도 한다.

이제 와서 새삼스럽지만 어느 순간부터 고향에 계신 부모님을 가능한 자주 찾아뵈려는 다짐도 숫자에서 기인했다고 할 수 있다. 어느 보험사의 광고를 보고 계산해봤는데, 평균적으로 두 달에 한 번 고향에 가서 주말을 보낸다고 가정하면 1년에 여섯 번을 가는 꼴이 된다. 보통 이틀 정도 다녀오니 12일, 그렇다면 부모님이 30년을 더 사신다고 가정했을 때 앞으로 얼굴을 맞대고 이야기를 나눌 수 있는 날이 실제로는 360일밖에 남지 않았다는 결론에 이른다. 부모님과 떨어져 지내는 것도 서러운데 앞으로 뵐 날이 1년도 채 안 된다니, 슬픈 현실이다.

마케팅에서 숫자가 가장 많이 활용되는 사례로는 대부분의 사람들이 한 번쯤 경험해봤을 날짜 마케팅이다. 화이트데이, 블랙

데이, 빼빼로데이, 삼겹살데이 등 특정 날짜에 의미를 부여하고 날짜 전후로 대대적인 이벤트 프로모션을 진행하는데, 어느 포털에서 조사한 바에 따르면 빼빼로데이에 성인 남녀가 빼빼로를 사는 데 지출하는 비용이 평균 약 4만 원 정도라고 한다. 상술임을 알면서도 주변 사람들이 챙기니까 어째 챙겨야 할 것 같은 기분이 들었다면 역시 날짜 마케팅에 걸려든 셈이다.

브랜드에서도 숫자는 그 특징이나 혜택을 쉽고 직관적으로 이해할 수 있도록 하면서 동시에 고유한 아이덴티티의 역할까지 수행하고 있다. 우리 주변에서 숫자를 가장 적극적으로 사용하는 분야로는 자동차와 신용카드 브랜드를 꼽을 수 있다.

국내외 많은 자동차 브랜드는 차량의 세그먼트에 따라 브랜드 이름에 숫자를 활용한다. 독일 BMW의 경우 1시리즈는 소형, 3시리즈는 준중형, 5시리즈는 중형, 7시리즈는 대형을 의미한다. 예를 들어 320d는 준중형 크기에 2,000cc의 배기량을 지닌 디젤 차량을 뜻한다. 이렇게 숫자를 통해 제품군의 명칭을 통일하는 방식은 국내의 기아자동차나 르노삼성자동차 등에서도 유사하게 적용되고 있다.

현대카드가 알파벳으로 상품 포트폴리오를 정리한 사례는 두고두고 브랜드 업계에서 회자될 인상적인 사건이었다. 예를 들어 M은 자동차Motor 구입 시 다양한 할인 및 적립 혜택을 제공하는 카드이고, T는 여행Travel 관련 혜택이 많은 카드를 의미

한다. O는 주유Oil 할인 카드다. 알파벳을 중심으로 하는 포트 폴리오에 숫자를 더해, 같은 기능의 경우 숫자로 혜택의 정도를 구분했다. M카드보다는 M2카드가, 그리고 M3카드가 고객에게 제공하는 혜택이 크다는 것을 쉽게 알 수 있다. 삼성카드는 주요 혜택에 따른 카드의 분류를 1부터 7까지의 숫자로 구분하고 있는데, 산발적으로 개발된 다양한 상품과 그에 따른 상품명을 현대카드의 알파벳처럼 쉽게 정리할 수 있는 방안으로 숫자를 활용했다. 예컨대 1은 플래티넘 카드를, 4는 할인 혜택 중심인 카드를 의미한다.

효율적인 상품 포트폴리오 전개와 체계적이고 직관적인 커뮤니케이션을 위해 숫자를 사용하는 브랜드들과는 반대로 패션 브랜드에는 숫자로 브랜드에 대한 신비로운 이미지나 호기심이 생기는 경우도 있다.

　　프랑스의 패션 브랜드 메종마르지엘라Maison Margiela의 디자이너 마틴 마르지엘라Martin Margiela는 얼굴 없는 디자이너로 유명할 만큼 매스컴에 등장하는 것을 극도로 피하며 자신보다 자신이 디자인한 의복을 통해 추구하는 바를 표현하고자 한다. 디자이너의 이런 경향은 런웨이에서도 그대로 드러난다. 메종마르지엘라의 모델들은 스타킹이나 가발로 얼굴을 가려 철저하게 익명성을 유지하고 의복 중심의 컬렉션을 선보이고 있다.

브랜드의 신비주의적 경향은 제품 라벨에서도 엿볼 수 있다. 일반적으로 브랜드명이나 생산국이 적혀 있는 브랜드와 달리 메종마르지엘라의 라벨에는 0부터 23까지의 숫자가 적혀 있다. 숫자는 컬렉션의 라인업을 뜻하는데, 각 제품 라벨에는 해당하는 라인에 동그라미 표시가 되어 있다. 0은 기존의 디자인을 재조합하거나 변형하여 만드는 고가의 수제품 라인을 의미한다. 1은 여성복, 3은 향수, 10은 남성복이다. 수수께끼 같은 라벨의 표기법만큼 사람들이 이 브랜드를 통해 느끼는 전체적인 이미지는 신비롭고 은밀하며 그래서 더욱 매력적으로 다가온다. 제품 라벨을 박음질한 네 귀퉁이의 실밥은 겉에서 그대로 드러나는데, 로고나 심벌을 대놓고 드러내는 대신 대각선으로 손바느질 된 실밥을 통해 브랜드의 아이덴티티를 은근하지만 강력하게 어필하고 있다. 유독 마니아층이 두터운 이유는 숨기는 듯 그윽하게 드러내는 묘한 매력 때문일 것이다.

　비슷한 사례로 꼽을 수 있는 커먼프로젝트Common Projects는 뉴욕 출신의 아트 디렉터 프라탄 푸팻Prathan Poopat과 이탈리아 출신의 크리에이티브 컨설턴트 플라비오 지롤라미Flavio Girolami가 만든, 디자인의 미니멀리즘을 추구하는 패션 브랜드이다. 유려하고 심플한 디자인과 좋은 가죽으로 만드는 높은 품질도 매력적이지만 무엇보다 이 브랜드를 특별하게 만드는 것은 신발 뒤꿈치 쪽에 금장으로 박힌 열 자리의 숫자 때문이다.

일반적으로 신발 크기나 모델을 표시한 숫자는 밖으로 보이지 않도록 신발의 혀라고 불리는 설포 안쪽에 기재되어 있다. 그러나 커먼프로젝트는 숫자를 신발의 겉면으로 과감하게 끄집어 냈다. 이쯤 되면 이 암호 같은 숫자가 무엇을 의미하는지 궁금할 수밖에 없는데, 앞의 네 자리는 제품 라인을 의미하고 마지막 네 자리는 색상을 의미한다. 가운데 두 자리 숫자는 신발의 크기를 의미한다.

마치 암호와 같은 커먼프로젝트의 열 자리 숫자들은 단순히 제품 모델과 크기, 색상을 표기하는 기능적인 역할을 넘어 사람들의 호기심을 유발하는 동시에 브랜드의 독특한 매력을 발현하는 고유의 브랜드 아이덴티티로 강력하게 작용한다.

이처럼 숫자는 상품이나 서비스의 특징이나 혜택을 쉽고 직관적으로 표기하는 기능과 함께 브랜드의 아이덴티티를 구축하는 핵심 요소이자 상징으로도 활용되고 있다. 전 세계에 통용되는 언어인 동시에 문자보다 높은 주목도와 신뢰감을 주는 숫자의 특징을 감안할 때, 제품이나 서비스의 고유한 브랜드스러움을 구축하는 재료로서 숫자를 활용하는 것은 문자 포화의 시대에 효과적인 브랜딩 방법이 될 수 있다.

숫자를 활용한 브랜드 중 단연 최고는 샤넬 No.5가 아닐까 싶습니다

더러워도
괜찮아

제대로 만든 브랜드 제품은 오래 사용해도 멀쩡하다. 오히려 시간의 흔적이 덧입혀져 해당 브랜드만의 고유한 멋을 만들어낸다. 리바이스Levi's의 501 청바지가 그랬고, 루이비통Louis Vuitton의 핸드백이 그랬다. 이렇게 오래되어 찢어진 청바지나 까맣게 태닝된 가죽 가방 같은 것을 우리는 빈티지라고 이야기한다.

빈티지는 본래 포도를 수확하고 와인을 만든 연도를 의미한다. 따라서 와인은 보통 오래 숙성될수록 품질이 높고 맛이 깊다는 인식이 일반적이다. 마찬가지로 빈티지 브랜드와 제품들은 오래될수록 고유의 가치가 부각된다. 그렇다면 빈티지 브랜드의 기본은 품질이라고 할 수 있다. 일정 기간 사용하면 더이상 쓸 수 없게 되어 버려지는 것이 아니라, 시간이 지날수록 그 가치가 더해지는 롱 라이프 디자인이야말로 빈티지의 자격을 얻을 수 있다. 단지 겉모습만 빈티지 '스타일'로 흉내 내는 것이 아니라 제대로 만들어진 진정한 의미의 '명품' 브랜드만이 진정한 빈티지가 될 수 있다.

오랜 시간이 지나도 변하지 않고 사랑받는 브랜드의 핵심은 브랜드 전략이나 마케팅 프로모션이 아닌 좋은 품질이다. 너무나 당연한 말일 수도 있지만, 국내의 많은 기업들이 간과하는 부분일 수도 있다. 좋은 브랜드를 만들고자 한다면 원가 절감이나 순익 증대와 같은 단기적인 목표에 집착해선 안 된다. 오랫동안 사용할 수 있는 좋은 품질의 제품을 만드는 것이야말로 브

랜드가 지녀야 하는 가장 기본적인 요건이라고 할 수 있다.

독일에서 탄생한 여행용 캐리어 브랜드 리모와Rimowa는 당시 트렁크의 소재로 쓰이던 가죽이나 나무 대신 비행기 제작에 쓰이는 금속 소재로 튼튼한 여행용 가방을 만들었다. 가방 공장에 불이 나 모든 재료가 타서 재로 변했지만, 알루미늄 부품만이 타지 않고 그대로 남아 있던 것에 착안하여 경금속 캐리어를 연구하기 시작했다. 시간이 흘러 리모와는 가볍고 튼튼한 알루미늄 합금류 두랄루민duralumin 소재의 토파즈Topas 라인을 중심으로 현존하는 세계 최고의 여행 가방 브랜드로 공고히 자리매김했다.

장인이 수작업으로 만드는 이 튼튼한 트렁크는 오래 사용해도 고장 나거나 부서지는 대신 외관의 스크래치와 오염으로 오히려 빈티지한 멋을 뽐낸다. 최근 연예인들의 공항 패션에 빠지지 않는 리모와 캐리어지만 그 본질은 겉면에 덕지덕지 붙은 스티커들이 아니라 100년이 넘는 시간 동안 최고 품질의 캐리어를 만들어온 3대에 걸친 장인 정신에 있다.

어느 날 후배가 새로 산 신발을 신고 왔는데 새것이라고 하기엔 너무나 더러워서 꽤 충격을 받았던 적이 있다. 해당 브랜드의 매장에 방문했을 때 진열대에 놓인 하나같이 더러운 운동화들을 보고 그 의도가 다분히 궁금해졌다. 이 운동화는 이탈리아

에서 탄생한 프리미엄 스니커즈 브랜드 골든구스디럭스브랜드 Golden Goose Deluxe Brand로 국내 출시 당시 몽클레어Moncler, 버버리Burberry 등을 제치고 가장 높은 판매 성장률을 보일 정도로 큰 인기를 얻으며 어느새 유명 패셔니스타는 물론 국내 패션 피플의 필수 아이템이 되었다. 50만 원을 훌쩍 넘는 고가의 운동화는 더럽고 낡은 겉모습과는 달리 최고급 송아지 가죽을 사용해 한 땀 한 땀 수작업으로 견고하게 만들어진다.

이탈리아는 장인들이 만든 명품으로 유명하다. 'Made in Italy'는 누구에게든 높은 품질을 상징하는 문구로 통용된다. 세계 최대의 패션 커머스 플랫폼 브랜드 육스Yoox의 아이덴티티 중 하나가 바로 'Made in Italy'이다. 이탈리아에서 만들어지는 패션 아이템과 서비스 품질에 대한 자국민의 자부심이 실로 대단하다. 지저분하고 낡아보이는 겉모습과는 달리 골든구스의 운동화를 신어보면 부드러운 가죽과 자체 개발한 특수 깔창이 발바닥을 감싸주어 편안한 착화감을 느낄 수 있다.

넘쳐나는 새 상품 사이에서 매력을 뽐내는 골든구스는 더러워지면 금세 싫증 내는 신발 대신 좋은 품질을 바탕으로 오래 신어도 여전히 편안하고 멋스러운 빈티지의 여유로움과 질 좋은 제품에 대한 자신감을 역설적으로 표현하려고 한 것은 아닐까.

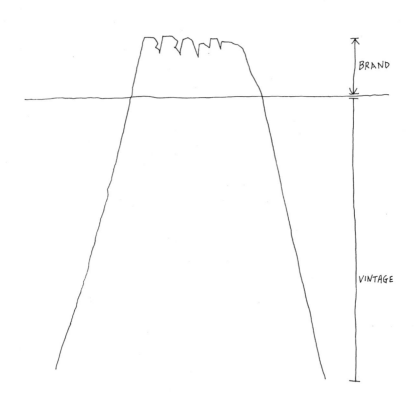

오랜 시간에 걸쳐 사람들의 입에 오르내리는 빈티지 브랜드는 좋은 품질과 함께 그 자체의 독특한 이야기를 지니고 있다. 시간의 흐름에도 특별함으로 여겨질 수 있는 그들만의 고유한 이야기가 곧 브랜드의 아이덴티티, 브랜드스러움으로 발현된다. 아이덴티티는 마케터나 브랜드 전략가가 억지로 만든다고 구축되지 않는다. 제품이나 서비스를 처음 만들 때 대했던 진심과 쏟아부었던 열정이 오랜 시간 지속될 때 마침내 고유한 브랜드스러움으로 드러나기 마련이다.

홍대 앞을 시작으로 제주와 한남동에 문을 연 앤트러사이트Anthracite는 폐공장이나 창고를 재활용하여 운영하는 빈티지 카페다. 번잡한 홍대에서 약간 벗어난 합정동에 위치한 앤트러사이트는 당인리 커피 공장이라고도 불리는데, 1970년대에 운영되던 신발 공장을 개조해서 만들었다. 누군가가 사용하던 것을 부수고 새로운 것을 만든다는 것은 그 공간이 가졌을 시간을 외면하는 태도라고 이야기한 대표의 철학이 인상적이다. 입구를 따라 안쪽으로 들어가면 운동화를 실어 나르던 컨베이어 벨트를 테이블로 활용하고 있는데, 그 어떤 카페의 인테리어보다 독특한 인상을 풍긴다. 철근이 그대로 보이는 노출 콘크리트와 세월의 흔적이 고스란히 묻어 있는 녹색 타일과 녹슨 철물들로 약간 음침하지만 그래서 더욱 아늑한 느낌을 받을 수 있다.

제주 한림읍에 위치한 앤트러사이트 역시 오래전에 그 기

능을 상실한 전분 공장을 개조해서 만들었다. 카페 내부에는 제주의 현무암과 송이석이 깔려 있고 곳곳에 풀들이 자란다. 큼지막한 창으로 가득 들어오는 햇살을 맞으며 제주의 자연을 느끼다 보면 시간을 거슬러 그 옛날 제주에 온 듯한 기분마저 든다.

공간의 독특한 이야기를 지니고 있지만 카페의 본질은 커피의 품질이므로, 빈티지 카페로 자리 잡기 위해 좋은 커피를 오랜 시간 꾸준히 제공하는 것 역시 게을리하지 않는다. 손수 볶은 원두는 인근의 꽤 많은 카페들이 구매해갈 정도로 우수한 품질을 자랑한다. 높은 품질을 꾸준히 유지하기 위해 점원을 대상으로 다양한 커피 추출 교육을 진행하는 등 최상의 커피를 만들어내는 것에 투자를 아끼지 않고 있다.

기능을 상실한 정수장을 공원으로 재생시킨 선유도공원이나 낡은 여관 건물을 갤러리로 바꾼 통인동 보안여관, 수영장을 브랜드 편집 매장으로 탈바꿈시킨 도쿄의 더풀아오야마The Pool Aoyama 등도 앤트러사이트와 마찬가지로 저마다 독특하고 고유한 이야기들을 품고 있다. 만일 개발 논리를 앞세워 기존 건물을 허물고 현대식으로 새롭게 지었다면 지금과 같은 유니크함을 지닐 수 있었을까.

좋은 브랜드를 만드는 방법은 어쩌면 빈티지에 있을 지도 모른다. 빈티지의 기본은 그동안 쌓아온 품질의 지속성과 고유의 이

야기를 잘 보존하는 것에서 시작된다. 오래 유지되는 높은 품질과 그 시간 동안 전해지는 고유한 이야기, 이 두 가지를 통해 브랜드 역시 시간이 지날수록 우리 사이에서 빛을 발한다. 시간의 기록과 흔적은 절대 인위적으로 만들어질 수 없다. 빈티지 브랜드가 가치를 인정받는 동시에 훌륭한 브랜드로 남는 이유이다.

지켜낸다는 것

신세계백화점의 디자인 재능 기부 차원으로, 한국의 전통주 디자인 리뉴얼을 진행한 적이 있다. 프로젝트의 목표는 다양한 전통주 디자인을 하나의 대표성을 지닌 디자인으로 일관성을 부여하는 동시에 각각의 개성을 드러낼 수 있도록 리뉴얼하는 것이었다. 단순히 판매 증가를 통한 매출 증대를 넘어 우리의 술 문화를 전 세계에 널리 알리고자 하는 좋은 취지로 시작되었다. 이에 따라 디자인 형태 이전에 우리의 전통주가 와인이나 사케 등 외국의 전통주에 비해 잘 알려지지 않고 인기가 현저히 낮은 점에서부터 접근하고자 했다.

가장 잘 알려진 술인 와인의 큰 특징은 만들어진 시기와 관계없이 어떤 술인지 한눈에 알아볼 수 있다는 점이다. 1600년대에 처음 병에 담긴 와인은 역사와 전통을 중요하게 여겨 그 모양을 수백 년 동안 변함없이 유지하고 있다. 프랑스 보르도 지방의 와인에서부터 부르고뉴 지방의 것까지 저마다 약간의 특색이 존재하나 전체적으로는 일관된 디자인 아이덴티티로의 통일감을 구축하고 있다. 라벨의 크기와 부착 위치도 브랜드나 종류에 따라 약간의 차이는 있으나 일정한 규칙에 따라 비슷하게 적용하고 있다.

와인 병의 생김새에 대한 유래 또한 흥미롭다. 유리병의 목을 가늘고 두껍게 만드는 이유는 공기와 햇빛을 적게 접할수록 산화를 늦출 수 있기 때문이며, 병의 각진 어깨는 포도 찌꺼기

에서 나온 침전물이 잔에 따라 들어가지 않고 턱에 걸리도록 고안되었다고 전해진다.

흔히 와인을 맛있게 마시는 방법은 눈으로 색을 관찰하고 잔을 살며시 돌려 코로 향을 느낀 다음, 한 모금 머금고 입안에서 맛을 음미하는 것이라고 한다. 와인 잔은 입술이 닿는 립lip 부분의 둘레가 아래쪽 볼bowl 보다 지름이 작은데, 와인의 향을 잔 속에 오래 보존하기 위함이라고 한다. 또한 볼 아래의 스템stem은 잔을 잡을 때 체온이 와인에 영향을 미치지 않도록 고안된 것이라고 한다. 이런 이야기들이 실제로 효용이 있는 것인지는 모르겠지만, 자신들의 문화를 매력적으로 가꾸기 위해 만들어졌고 또 지금까지 이어지고 있다는 점은 인정할 만하다.

일본의 전통술 사케도 역사와 전통을 보존하기 위해 체계적인 관리 시스템과 스토리를 이어오고 있다. 사케는 지역별로 각기 다른 술의 품질을 체계적으로 관리하기 위해 주정에 따라 등급을 표기하는 시스템을 구축하고, 쌀을 깎아내는 정도에 따라 준마이純米, 긴조吟釀, 다이긴조大吟釀 등으로 분류하고 있다.

사케 역시 음용 온도나 상황에 따라 특화된 고유의 잔을 사용하도록 유도하여 술을 마시는 과정에 소소한 재미를 더한다. 마쓰松 잔의 경우 나무로 짜인 사각 잔 안에 사케를 꽉 채운 유리잔을 넣고 넘치게 하여 사케가 사각 잔에까지 흐르게 따른다. 이 사케에는 나무의 향이 배 색다른 느낌을 준다. 술을 따르

는 작은 행동 하나에도 상대에 대한 정을 표현하는 일본인의 문화가 스며 있다고 할 수 있다.

술은 음식과 함께 민족의 고유한 식생활과 문화 수준을 대변하는 의식주 중 하나로 중요한 역사적 자료이며 문화이다. 오랜 역사와 독창적인 문화를 가진 우리 민족 역시 우리만의 전통술이 있다. 우리의 전통주는 조선 시대에만 360여 종이 있었던 것으로 알려져 있으나, 현재까지 남아 있는 전통주는 매우 적다고 한다. 주류 시장은 맥주와 소주가 대부분을 차지하고 있고 수입 맥주와 와인, 사케 등이 지속적인 강세를 보이지만 전통주의 판매량은 지극히 낮은 수준이다.

전통주의 약세는 영세한 제조 업체나 유통망의 이유도 있겠으나, 근본적인 이유는 일제 강점기 때의 '주세령'에 있다. 일제의 주세 인상을 통한 착취와 면허제 등 때문에 전통 명주의 맥이 끊기게 된 것이다. 소규모의 업체나 명인들이 그 명맥을 겨우 이어가고는 있지만 공급 규모가 작고 유통망이 제한적인 것이 현실이다. 웹사이트에서 일부 판매를 하고 있지만 대부분 쉽게 접할 수 없다. 현실이 이렇다 보니 전통주 관련 소비자 인식 조사를 실시했을 때 전통주의 역사와 문화를 비롯한 주례나 주법에 대해 모르는 이들이 조사 대상의 절반 이상이 될 정도였다. 사람들은 우리 술에 대해 잘 모르고 있었다.

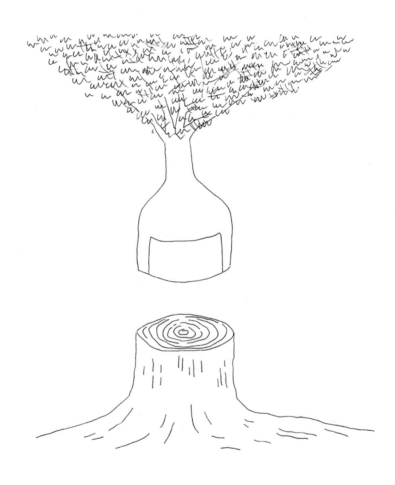

따라서 기존의 전통주를 유려하고 현대적인 디자인으로 단순히 외형만을 포장하는 것이 아니라, 전통주가 지니는 역사적 가치를 계승하고 보존하여 현대인들에게 우리 술의 역사와 문화적인 가치를 알릴 수 있는 방안을 모색하고자 했다. 전통주에 얽힌 다양한 이야기와 주조 방법 등을 쉽고 재미있게 알리기 위해 전통주의 패키지와 리플릿과 같은 경험 접점들에 각 전통주의 역사와 주조 방법, 이야기 등을 기재하고 매장을 중심으로 하는 캠페인을 제안했다. 또한 증류주, 약주, 과실주 카테고리의 술병 디자인과 라벨 디자인 역시 이러한 주조 과정과 원료 등을 모듈 시스템으로 정리하여 전체적인 일관성을 부여하면서 동시에 각각의 개성을 특색 있게 표현하였다.

전통주 디자인 리뉴얼 프로젝트는 국내외 유수의 디자인 어워드에서 수상하고 디자인 관련 여러 해외 매체에도 소개되는 등 많은 관심을 받았다. 물론 함께했던 디자이너가 각 제품마다 훌륭한 디자인을 입힌 덕분이겠지만, 사라져가는 우리의 전통문화를 보존하고 계승하기 위해 노력했다는 점에서 더욱 높은 평가를 받지 않았을까 생각해본다.

와인이나 사케와 관련된 자료들을 찾아보면서 인상 깊었던 점은 맛과 품질에 대한 지속적인 개선과 함께 주조와 음용에 대한 고유한 전통문화를 지속적으로 전파하여 현재의 강력한 브랜

드를 만들었다는 것이다. 해당 지역의 전통술이 지닌 역사와 전통을 지역사회와 기업과 소비자 모두가 자부심을 갖고 지켜나가는 것은 단순히 술을 만드는 것을 넘어 고유한 민족 문화유산을 보존하는 차원으로서 의의를 지닌다고 할 수 있다. 이와 같은 맥락으로 국내 주조 기업 배상면주가는 술 박물관 '산사원'과 '느린 마을 양조장' 운영 등을 통해 우리 술의 명맥을 이어가고 있으며, 광주요의 증류주 브랜드 화요火堯 역시 '비채나'와 같은 한식당을 운영하며 전통주의 대중화에 앞장서고 있다.

2013년에 한남동에 첫 한국 매장을 연 '전하는 상점' 디앤디파트먼트D&Department가 제품을 선정하는 기본 원칙은, 만들어진 지 20년 이상 지난 제품을 발굴하고 소개하는 것이다. 디앤디파트먼트의 대표 나가오카 겐메이ナガオカケンメイ는 브랜드를 통해 올바른 디자인을 전하는 것을 궁극적인 목표로 두고 있다. 그가 생각하는 올바른 디자인이란 새로운 디자인이 아니라 오랜 세월 동안 지속되고 앞으로도 지속할 만한 가치가 있는, 쉽게 버려지지 않는 롱 라이프 디자인이다.

일본에서와 마찬가지로 디앤디파트먼트 서울 매장 역시 우리나라의 전통 소쿠리나 송월타월과 같은 전통과 역사를 보유한 물건을 발굴하고 고객에게 소개하고 있다. 또한 정기적으로 고객 참여형 프로그램 디스쿨d School을 개최하여 짚공예 장

인들을 강사로 섭외하고 새끼를 꼬는 법이나 짚 냄비 받침을 만드는 방법을 알려주는 등 다양한 교육 프로그램을 진행하기도 한다. 우리의 전통문화와 제품을 외국의 브랜드를 통해 만난다는 것이 어쩌 부끄럽기도 한 일이다.

1985년에 만들어진 안상수체가 지금까지도 한글 서체를 대표한다고 평가받는 이유는 단순히 정사각형의 규격을 벗어나는 탈 네모꼴의 독특한 서체이기 때문만은 아니다. 안상수체는 초성, 중성, 종성의 모양과 크기가 어디에 위치하든 모두 동일한 형태를 지니고 있다. 디자인 스튜디오 워크룸Workroom의 김형진 대표는 안상수체의 본질이 끝소리에 첫소리를 다시 쓴다는 세종대왕의 한글 창제 원리를 디자인으로 계승한 것이라고 이야기했다. 한글의 본모습에 가장 근접한 서체라고 할 수 있는 안상수체의 가치는 전통에 근간하되 가장 혁신적인 한글의 모습을 띠기 때문에 더욱 빛을 발한다.

역사를 잊은 민족에게 미래는 없다고 말한다. 외국의 브랜드와 외래문화를 부분별하게 들이고 기존의 것을 무조건 새것으로 대체하는 것이 아니라, 그들이 어떻게 훌륭한 브랜드가 되었는지를 탐구하는 동시에 선조들이 이룬 업적과 유산을 소중히 여겨 계승하고 발전시키는 것이 우리 고유의 브랜드를 만드는 첫걸음이 아닐까.

스마트한 세상에서
잃어버린 것들

이세돌 9단은 구글 딥마인드Google DeepMind의 인공지능 바둑 프로그램 알파고AlphaGo와의 첫 번째 대국을 앞두고 바둑의 '낭만'을 지키는 대국을 펼치겠다고 이야기했다. 그의 패배로 첫 대국이 끝나고 JTBC의 손석희 앵커는 뉴스룸 앵커 브리핑의 키워드로 낭만을 언급하며 오직 사람만이 가질 수 있는 미묘한 마음의 결이라고 해석했다. 수많은 경우의 수를 비교하고 오로지 이기도록 프로그래밍 되어 있는 인공지능 프로그램은 인간이 바둑을 두는 과정에서 느끼는 여러 감정이나 상대에 대한 배려와 같은 것들을 느끼지 못하리라는 내용이 브리핑의 요지였다. 처음 돌을 둘 때의 떨림, 위기에 처했을 때의 불안감, 포기하려던 찰나 가까스로 길이 보일 때의 환희……. 비록 손쉽게 이기거나 아쉽게 지더라도 상대를 존중하고 끝까지 예의를 지키는 것들이 아마도 그가 지켜내고자 했던 '낭만'이 아닐까 싶다.

이세돌 9단의 연이은 세 차례의 패배를 지켜보면서 여러 가지 생각이 교차했다. 편리해지고자 하는 인간의 욕망과 필요로 만들어진 기술과 로봇이 되려 인간보다 우위에 서고, 그로 인해 로봇이 지배할 아직 오지 않은 앞으로의 세상을 두려워하는 우리 모습에 아이러니를 느꼈다.

이세돌과 알파고의 대국을 보며 개인적으로 최고의 영화 중 하나로 꼽는 스파이크 존즈Spike Jonze의 〈그녀Her〉를 떠올렸다. 바둑과 관련된 모든 데이터를 축적하는 알파고는 세상에 존

재하는 모든 정보를 엄청나게 빠른 속도로 학습하고 진화해가
는 영화 속 사만다와 많이 닮아 있다는 생각을 했다. 주인공 테
오도르는 아내와 헤어진 뒤 반복되는 일상에 공허함을 느끼던
중 우연히 인공지능 운영체제 사만다를 알게 된다. 사만다는 테
오도르의 컴퓨터에 저장된 파일과 이메일의 내용을 통해 그의
취향에 가장 적합하게 만들어진 맞춤형 운영체제다. 그녀는 그
를 세상 누구보다 잘 이해하고 그의 관심사에 귀를 기울이며,
또 그를 위로한다. 무엇보다도 그녀는 그가 부르면 언제나처럼
그의 곁에 있다. 그럼에도 사만다가 인간과 같은 감정을 가지고
테오도르를 진정으로 사랑한다고 말할 수 있을까.

 나는 너를 사랑한다. 네가 즐겨 마시는 커피의 종류를
 알고, 네가 하루에 몇 시간을 자야 개운함을 느끼는지
 알고, 네가 좋아하는 가수와 그의 디스코그래피를 안다.
 그러나 그것은 사랑인가? 나는 네가 커피 향을 맡을 때
 너를 천천히 물들이는 그 느낌을 모르고, 네가 일곱
 시간을 자고 눈을 떴을 때 네 몸을 감싸는 그 느낌을
 모르고, 네가 좋아하는 가수의 목소리가 네 귀에 가닿을
 때의 그 느낌을 모른다. 일시적이고 희미한, 그러나
 어쩌면 너의 가장 깊은 곳에서의 울림일 그것을 내가
 모른다면 나는 너의 무엇을 사랑하고 있는 것인가.

문학평론가 신형철의 평론집 『몰락의 에티카』에 실린 서평 「시뮬라크르를 사랑해」의 일부이다. 그의 말대로 사랑이라는 것은 분명히 존재하지만 명확히 표명될 수 없는, 두 존재가 서로에게 내어주는 느낌의 세계다. 사만다가 아무리 테오도르의 이메일을 뒤지고 셔츠 앞주머니에서 카메라를 통해 세상을 바라본다고 한들 절대 느낄 수 없는 것들이 있다. 해변을 거닐며 더운 바람을 맞는 테오도르의 기분, 어두운 새벽 잠에서 깨 뒤척이며 느끼는 왠지 모를 불안감이나 고독감 같은 것들을 그녀는 절대로 느낄 수 없다. 아무리 기술이 발달해도 로봇이나 운영체제들이 인간이 갖는 친밀감, 애착, 신뢰, 존경, 여유로움 같은 다양한 감정을 지식으로 학습하기란 어려운 일이다.

모바일 시대에 많은 기업은 고객의 사용 환경을 파악하기 위한 목적으로 빅데이터를 마케팅에 활용하고 있다. 어떤 글에 따르면 우리의 일상 행동 중 약 93퍼센트가 예측 가능하다고 한다. 우리는 자신을 어디로 튈지 모르는 예측 불가능한 사람이라고 자신할 수도 있겠으나 수치가 말해주듯 실상은 너무나도 예측 가능한 사람들이다. 매일 아침 타는 버스의 번호와 노선, 어디에 내려서 얼마나 걷는지, 무엇을 먹었고, 무엇을 샀는지……. 스마트폰에 쌓이는 캐시, 위치 기반 서비스와 무선 인터넷이 우리의 일거수일투족을 모두 기록하고 있다.

포털 사이트는 사용자의 페이지 뷰와 검색 기록을 축적해 맞춤형 기사를 첫 페이지에 노출하고, 음원 스트리밍 서비스는 다양한 상황이나 기분에 따른 플레이리스트를 제공한다. 스마트폰의 경우엔 아예 대놓고 우리를 감시하고 있다고 알려준다. 편의점이나 드러그스토어에 가면 화면에 모바일 월릿 애플리케이션이 뜨고, 사무실 자리에 앉으면 음악 스트리밍 서비스 애플리케이션을 띄워준다. 애플 워치는 한 시간 동안 앉아 있었으니 잠시 일어나서 스트레칭을 하라고 제안하고, 조금 더 계단을 오르면 하루 목표량을 채울 수 있다고 채근하며 나를 흔들어 깨운다.

다양한 인공지능 기술과 운영체제들이 우리의 삶 깊숙한 곳에 파고들어와 상상조차 하지 못했던 편리함을 제공하는 지금, 우리는 과연 이전보다 더 행복해졌다고 할 수 있을까. 스마트폰으로 우리는 상대방이 메시지를 읽었는지 읽지 않았는지, 심지어 언제 읽었는지까지 확인할 수 있게 되었지만, 오늘날의 삶은 무선호출기에 음성 메시지를 남기거나 메시지 확인을 위해 초조하게 공중전화로 달려가던 그 시절보다 행복해진 걸까.

원하는 음악은 언제든지 들을 수 있는 풍요로운 시대에 그만큼 음악은 흔해졌고 우리는 음악의 감동을 예전만큼 온몸으로 감지하지 못한다. 어렸을 적 아버지의 LP판을 턴테이블에 올리고 음악이 나오기 전 지지직거리는 동안에 느꼈던 몇 초간의 설렘은 아직도 기억이 생생하다. 지금은 좋아하는 음악을 터

치와 클릭 몇 번으로 플레이리스트에 담을 수 있지만, 어렸을 적에는 원하는 노래가 나올 때까지 종일 라디오 앞에 앉아 기다리다가 DJ의 멘트가 끝나면 녹음 버튼을 누르는 불편함이 일상이었다. 혹여 간주 도중이나 노래가 끝날 무렵에 DJ가 멘트를 날리면 녹음한 테이프를 뒤로 감고 같은 노래가 나오기만을 기약 없이 기다렸지만, 세상 하나뿐인 나만의 카세트테이프가 완성되는 과정에서 지금의 아무런 감정이 묻어 있지 않은 플레이리스트와는 비교할 수 없을 정도의 행복감을 느낄 수 있었다.

불편함을 개선하고 편리함을 누리고자 하는 것은 인간의 기본적인 욕망이다. 누구나 갖고 있는 이 욕망이 인류를 지금과 같이 발전시켜 왔으며, 잘은 모르지만 앞으로도 우리가 미처 상상하지 못했던 것들이 우리 삶을 보다 편리하고 효율적으로 개선시킬 것이다. 자동차의 시동을 걸고 목적지를 입력한 뒤 도착할 때까지 책을 읽을 수 있을 테고, 모든 가전제품들은 음성으로 제어 가능해져 방구석 어딘가에 숨어 있는 리모컨을 찾으러 다닐 일도 없을 것이다. 그러나 편리함과 행복감은 다른 문제이다. 지하철은 교통 체증 없이 원하는 목적지에 정확하게 우리를 데려다주지만, 오후의 햇빛과 바람이 주는 상쾌함은 거기에 없다. 전자 결재로 올리는 기안 문서는 클릭 몇 번이면 간단하게 끝나지만, 사람들과 눈 마주치며 인사하고 결재에 앞서 안부를 묻는

광경은 점차 사라지게 될 것이다. 편리와 행복은 어쩌면 대척점에 있는지도 모른다.

불확실한 세계에서 사람이 사람일 수 있는 이유는 수치와 통계에 기반한 정확한 예측이나 효율성이 아니다. 무언가를 행하고 부딪치며 성취하고 때로 실패하는 과정에서 다양한 감정을 느끼기 때문일 것이다. 우리들의 삶은 이미 충분히 편리하다. 오히려 약간의 고생이나 불편함을 감수하더라도 우리를 행복하게 만들어주는 친밀하고 따스한 것들이 많아졌으면 한다.

간편하지만 감정 상태를 짐작할 수 없어 어쩐지 불편한 느낌을 주는 노란 글줄의 메시지와 시리Siri, Speech Interpretation and Recognition Interface의 무뚝뚝한 목소리보다는 전화기 너머로 들려오는 상대의 목소리를 듣는 것이 더 좋다. 인간적인 기술이라는 아이러니한 말이 생겨나는 것도 결국 인간은 인간다울 때 가장 행복하기 때문이지 않을까.

활동으로 시리즈에, 기다리다, 읽고 쓸 줄 앎, '비, 자동기계, 인간으로부터 비롯된다.

하동관과
수하동

하동관은 명동 최고의 맛집으로 꼽히는 곰탕집이다. 1939년 수하동에 터를 잡은 이후로 3대째 곰탕을 끓여오고 있는 하동관은 오직 소고기 건더기에서만 우려낸 곰탕의 진한 국물 맛이 일품이다. 을지로에서 직장 생활을 할 때는 자주 갔었는데, 회사를 옮긴 후로는 좀처럼 가지 못하다가 코엑스몰 지하에 분점이 생겨 근처에 볼일이 있을 때마다 즐겨 찾고 있다. 기호에 따라 파와 다대기 같은 것을 넣기도 하는데, 개인적으로는 아무것도 넣지 않은 곰탕을 가장 좋아한다. 깊고 진한 국물 맛을 고스란히 느낄 수 있기 때문이다. 메뉴 역시 다른 곰탕집과는 다르게 독특한데 2만 원 짜리 곰탕은 20공, 2만5천 원짜리 곰탕은 25공이라고 부른다. 통닭은 곰탕에 풀어먹는 날계란을 의미한다. 넉넉하지 않았던 시절 계란을 통닭이라 불렀던 옛날 사람들의 여유와 위트에 기분이 좋아진다.

누군가에게 하동관은 그저 오래된 곰탕집일 수도 있겠지만, 70년이 훌쩍 넘는 긴 세월 동안 유지되고 있는 맛과 3대에 걸쳐 같은 집에서만 재료를 들여오는 일관성, 중탕이나 재탕 없이 그날 준비한 곰탕이 모두 팔리면 영업 시간에 개의치 않고 문을 닫는 장인 정신과 같은 것들은 오늘날 브랜드들이 배울만한 것이라고 생각한다.

청계천 일대가 재개발됨에 따라 하동관은 원래 자리했던 수하동에서 지금의 명동으로 이전했는데, 청계천 뒷골목 시절

한옥에 붙어 있던 현판과 대문을 그대로 가져온 덕분인지 예전과 비교했을 때 그렇게 이질감이 들진 않는다. 오래된 맛집이 많기로 유명했던 피맛골 역시 유감스럽게도 개발 논리에 밀려 철거되고 대형 건설사가 지은 고층 빌딩이 자리했다. 그래도 다행히 옛 청진지구의 흔적을 최대한 지키고자 공사 도중 발견한 유적이나 집터와 같은 것들은 그대로 보존해두었다고 한다.

빌딩의 하층부에 자리한 청진상점가에는 식객촌이라는 식당가가 운영되고 있다. 식객촌에는 허영만 화백의 만화 『식객』에 등장하는 맛집들이 입점해 있는데, 그중 하동관과 비슷한 맛의 곰탕을 파는 수하동이라는 곳이 있다. 하동관은 오후 네 시쯤 그날의 재료가 떨어지면 문을 닫는 관계로, 곰탕이 먹고 싶던 어느 저녁 수하동을 찾았다가 흥미로운 사실을 알게 되었다.

하동관과 이름이 비슷한 수하동을 보고 예전부터 이 동네가 곰탕으로 유명했나보다 싶었는데, 곰탕을 먹으면서 메뉴판의 이름을 곰곰 생각해보니 종로구 수하동水下洞의 한자와 곰탕집 간판에 적힌 수하동秀河東의 한자가 조금 달랐다. 수하동은 하동관이 처음 곰탕을 끓였던 동네의 명칭이지만, 자세히 들여다보면 하동관河東館보다 우수한秀 곰탕을 만들겠다는 의미를 지니고 있다. 자세한 내막은 알 수 없으나 이유야 어찌 되었건 두 집 모두 지금처럼 맛있는 곰탕을 계속해서 끓여줬으면 한다.

브랜드가 확장하는 경우, 기존 브랜드의 자산을 계승해 품질을 보증받거나 패밀리 브랜드로서의 일관성을 유지하고자 할 때 일반적으로 쓰이는 방법은 하동관과 수하동의 사례처럼 브랜드명을 연계하는 것이다. 명칭의 일부분을 그대로 적용하는 방식은 우리 주변의 브랜드에서도 쉽게 찾아볼 수 있다. 맥도날드에서 만드는 커피는 맥카페McCafé, 배달 서비스는 맥딜리버리McDelivery이며 대표 제품은 빅맥BigMac이다. 나이키의 운동화 라인은 에어조던Air Jordan, 에어맥스Air Max, 에어포스Air Force 등 전반적으로 '에어'를 중심으로 브랜드를 확장하고 있다.

또한 기존 브랜드 제품이나 서비스보다 개선되거나 새로운 기능이 추가되는 경우 수秀하동과 같이 브랜드명에도 이니셜이나 숫자, 브랜드의 하위 제품이나 서비스 등에 붙는 펫네임 pet name 등을 활용하여 적절하게 표기하기도 한다. 아이폰6보다 아이폰6s의 성능이 더 좋고, 아이폰6s보다 아이폰6s 플러스가 더 커졌다는 사실을 우리는 어렵지 않게 인지할 수 있다. 개별적인 브랜드명을 적용하는 대신 기존의 명칭을 일정 부분 유지하는 것은 이미 구축된 브랜드 자산을 활용하여 보다 쉽게 시장에 진입할 수 있고 각각의 브랜드 라인을 하나의 군집으로 관리하기 쉽다는 장점이 있다. 반대로 개별 브랜드를 적용하는 것만큼 각각의 특징이나 차별성을 강하게 드러내기는 어려울 수도 있다. 기아자동차가 기업 브랜드의 이니셜인 K를 중심

으로 적용하고 있는 K3, K5, K7, K9 등의 단일 브랜드 명명 체계와는 달리 현대자동차는 아반떼Avante, 쏘나타Sonata, 그랜저 Grandeur 등 개별 브랜드 명칭을 적용하고 있다. 이 경우 각 제품의 개성을 드러내기에는 효과적일 수 있으나, 각각의 브랜드 관리와 커뮤니케이션에 시간과 비용이 많이 소요될 수 있다.

물론 이런 명명 방식에 정답은 없다. 제품이 속한 사업의 카테고리나 브랜드 마케팅 예산 할당과 같은 기업의 내부적인 상황이나 시대적·환경적 트렌드와 같은 외부 상황에 따라 가장 적절한 방식을 취하기 마련이다. 성공적인 브랜드 구축 사례로 빈번하게 등장하는 버진을 살펴보면 모바일, 항공, 미디어 등 전혀 다른 다양한 분야에 진출하면서도 버진이라는 단일 브랜드를 유지하여 대표 브랜드의 아이덴티티를 강화했다. 반대로 비누, 세제 등을 판매하는 피앤지P&G는 동일한 생활용품 카테고리 안에 수많은 브랜드 명칭을 개별적으로 적용하고 있다. 결국 명명 체계와는 별개로 해당 브랜드를 통해 고객이 기대하는 가치를 얼마나 적절하게 오랫동안 제공할 수 있는가의 문제라고 생각한다.

1998년에 민영주택의 분양가를 건설사가 정할 수 있도록 한 분양가 자율화 시행을 기점으로 건설사들은 아파트라는 공간에 인식 가치를 만들어 분양가를 높이고, 사람들의 주목을 끌기 위해 영어와 한자어를 비롯해 프랑스어, 이탈리아어 등 제2

외국어는 물론 각종 기호들을 활용하여 동네와는 동떨어진 허무맹랑한 브랜드(?)명을 쏟아냈다. 오히려 아파트 입주민들이 인근 아파트보다 분양가가 떨어질까 우려해 건설사보다 앞서 외국어로 된 브랜드 명칭을 만들어 달라고 요청하기도 한다.

너도나도 외국어로 된 알 수 없는 이름을 달자 이제는 펫네임을 붙여 차별화를 꾀하고 있다. 서울을 예로 들자면, 반포에 지어진 래미안來美安은 다른 래미안들 가운데 가장 좋다는 의미로 래미안 퍼스티지First+Prestige가 되었고, 영등포에 있는 래미안은 해당 지역과는 딱히 어울리지 않는 듯한 고급스러운 거리를 의미하는 래미안 프레비뉴Premium+Avenue가 되었다. 래미안 퍼스티지와 래미안 서초 에스티지, 래미안 서초 에스티지S는 과연 어떤 차이가 있을지 문득 궁금하기도 하다.

우리는 성에 살지도 언덕 꼭대기에 살지도 최첨단을 살지도 않는다. 아파트는 주택이나 빌라 대비 편리한 점도 많지만, 대부분 좁은 땅에 높이 올린 건물에 같은 모양으로 수십 세대가 빼곡히 채워져 살고 있는 주거 공간일 뿐이다. 분양가 상승과 겉으로 보이는 이미지, 그리고 과시를 위해 우후죽순 만들어지는 아파트 브랜드 명칭은 브랜드 본래의 의미와 역할과 활용이 퇴색된 대표적인 오용 사례라고 생각한다.

언젠가 한 건설사의 프리미엄 아파트 브랜드명을 개발하는 프로젝트를 진행한 적이 있다. 그들이 바라는 높이의 경쟁을

위해 그럴싸해 보이는 외국어 명칭을 억지로 개발하면서 진저리 쳤던 기억이 있다. 꾸미거나 과장된 이미지가 아닌 말 그대로 입주민이 살기 좋은 주거 환경을 제공하는 진정성 있는 건설사가 하나쯤은 있어야 하지 않나 싶다.

층간 소음이 심각한 사회 문제로 대두되고 있다. 같은 공간에서 생활하는 공동체의 일원으로 배려가 결여된 것도 문제지만, 아이들이 뛰어다니는 정도의 소음도 막지 못하는 부실한 천장도 문제라고 생각한다. 주거 공간의 본질은 비와 바람을 막아주고, 따뜻한 잠자리를 제공하고, 세월이 흘러도 견고함이 지속되는 것에서 시작된다. 보수공사를 하지 않아도 되는 인테리어와 구조, 외풍과 누수를 막아주는 꼼꼼한 시공, 방음과 보온을 위한 좋은 자재와 같은 것이 브랜드 구축의 가장 기본적인 요소다. 아파트 한 동이 며칠 만에 허물어지고 금세 지어지는 요즘, 오래 살아도 끄떡없는 튼튼하고 편안한 주거 공간의 실현이라는, 고객과의 가장 기본적인 약속을 누가 더 충실하게 지켜가느냐가 결국 좋은 주거 브랜드를 가늠하는 기준이 될 것이다. 비가 새고 바람이 드는 허울 좋은 성이라면 곤란하다.

하동관의 메뉴판에 적힌 냉수는 사실 소주입니다

플래그십
브랜드의
역할

직장 생활을 하면서 프로야구를 즐겨 보기 시작했는데, 비교적 가까운 잠실 야구장에서 경기를 관람하다 보니 어느새 두산베어스의 팬이 되었다. 서울을 연고로 같은 경기장을 홈구장으로 사용하고 있는 엘지트윈스와 두산베어스 모두 신나는 응원으로 유명한데, 두산베어스를 더 좋아하는 이유는 왠지 모르게 선수들에게 더 정감이 가서라고 설명할 수밖에 없다.

거의 모든 선수를 골고루 응원하는데, 외국인 선수 중에서는 에이스 선발투수 더스틴 니퍼트Dustin Nippert를 특히 좋아했다. 두산베어스 팬이라면 누구나 알 만한 이 선수의 야구 매너는 아마 모든 구단의 선수들 중 가장 좋지 않을까 싶다. 니퍼트는 야구가 투수 혼자만의 싸움이 아니라는 것을 강하게 인식하는 듯이 언제나 진심을 다해 야수들을 독려했다. 이닝이 끝나면 절대 불펜으로 먼저 들어가지 않고 야수들을 기다렸다가 모든 선수와 하이파이브를 하거나 엉덩이를 토닥거려주고 가장 마지막으로 들어갔다. 과연 볼 때마다 흐뭇한 장면이었다.

2015년 시즌에는 오랜만에 두산베어스가 한국시리즈 우승을 차지했다. 정규 시즌을 3위로 마무리했던 두산베어스의 한국시리즈 우승에는 감독을 비롯한 모든 코칭스태프와 선수들에게 혁혁한 공이 있겠지만 누구보다도 주장이었던 오재원 선수를 칭찬하지 않을 수 없다. 우승한 해의 정규 시즌 타율은 다른 주전 선수들과 비교했을 때 그리 높지 않은 성적이었지만 그

럼에도 그를 높이 평가하는 이유는 언제나 선수들을 독려하고 소속팀에 활력과 기운을 불어넣어주기 때문이다.

세계 야구 랭킹 상위 12개국이 참가하는 '프리미어12' 대회 결승전에서 일본 대표팀의 기세에 눌려 계속 끌려가던 중 그의 플레이로 분위기가 바뀌고 극적인 역전승을 거둔 일은 아직까지 야구 팬들 사이에서 회자되고 있다. 이러한 모습은 두산 베어스가 지향하는 허슬 플레이hustle play, 민첩하고 투지 넘치는 플레이의 대표적인 사례라고 할 수 있다. 오재원 선수는 공격적인 주루 플레이와 큰 스윙 위주의 타격, 넓은 수비 범위 등 팀의 아이덴티티인 허슬 플레이를 실제 경기에서 가장 적극적으로 실천하고 있다. 언제나 거침없는 플레이로 상대 팀 선수들과 마찰도 더러 일어나는데, 주장의 이러한 모습은 눈에 보이지 않는 기운으로 작용하여 전체 선수들의 사기를 증대시키고 팀이 지향하는 모습을 유지해가는 원동력이 된다.

브랜드에서도 실제 매출이나 인지도 같은 수치로 환산할 수 없는 활력적인 에너지를 불어넣어주거나 고객들로 하여금 특정 이미지에 대해 강한 인상을 갖게 하는 브랜드들이 있는데, 이러한 역할을 수행하는 것을 가리켜 플래그십 브랜드flagship brand라고 이야기한다. 사전적으로 '기함'이라는 의미를 지니고 있는 플래그십은 말 그대로 고객 접점의 가장 앞에 배치되는 제품이

나 서비스를 의미한다. 예를 들어 폭스바겐의 비틀The Beetle이나 아우디Audi의 TT는 기업 내에서 높은 매출을 기록하거나 수익 개선에 크게 기여하는 모델은 아니지만, 브랜드가 지닌 고유의 오리지널리티와 디자인 철학을 가장 극명하게 드러내기 때문에 오랜 시간 동안 계속 진화하는 동시에 아이덴티티를 잃지 않고 고객에게 지속적으로 선보여지고 있다.

애플워치Apple Watch의 플래그십 브랜드는 프랑스 명품 브랜드 에르메스Hermes와 컬래버레이션으로 만든 애플워치 에르메스 라인이다. IT 기기 내지는 스마트 워치라는 태생적인 한계를 넘어 진정한 패션 아이템으로서의 시계다운 시계로 자리매김하기 위한 애플워치의 전략적인 컬렉션이라고 할 수 있다. 워낙 고가인 관계로 대중화나 매출 증대에는 크게 기여하지 못할 수도 있으나, 사람들은 에르메스 특유의 베이지색 가죽 밴드에 걸린 이 시계를 보며 더 이상 어른들을 위한 장난감과 같은 가벼움을 느끼지 않는다. 애플워치 에르메스 라인이 지닌 고급감과 정통성을 통해 제품에 대한 신뢰감을 형성하는 것으로 플래그십의 역할을 다하게 된다.

압구정과 청담동 일대에는 다양한 브랜드의 플래그십 스토어가 있다. 압구정 로데오 거리를 찾는 사람들의 발길은 전에 비해 다소 줄어들었지만, 여전히 스타일과 유행을 선도하는 동네의 이미지가 있기 때문에 브랜드들은 실제로 매출이 저조하

더라도 비싼 임대료를 지불하면서 매장을 연다. 명동에는 유독 국내 화장품 브랜드들의 플래그십 스토어가 많이 들어서 있는데, 이 또한 브랜드의 아이덴티티를 극대화한 매장을 통해 일본인이나 중국인 관광객에게 강렬한 인상을 심어주기 위함이다.

플래그십 브랜드를 제대로 만들기 위해서는 브랜드가 지향하는 목표 이미지를 명확히 하고 이를 가장 효과적으로 표현할 수 있는 제품이나 서비스를 제공하는 것을 기본으로 한다. 동시에 목표 고객에게 쉽게 도달할 수 있는 적확한 접점을 선정하고 지향하는 바를 꾸준하게 전달해야 한다. 매출, 영업이익, 그리고 단기적인 마케팅 관점의 접근에서 자유로울 수 있어야 하며, 원하는 이미지가 형성될 때까지 느긋하게 기다리는 인내가 필요하다. 트렌드나 기술의 발전에 따라 잠깐 등장했다가 어느새 사라지는 플래그십은 애초에 만들지 않는 것만 못하다.

시청자가 뽑은 가장 신뢰하는 방송사인 종합 편성 채널 JTBC의 플래그십 브랜드는 전국적으로 셰프 열풍을 불러일으킨 '냉장고를 부탁해'도 아니고, 정치나 사회적인 이슈들을 친숙하고 재미있게 풀어내고 있다는 평가를 받는 '썰전'도 아니다. 물론 이런 프로그램들도 방송사의 전체적인 브랜드 이미지를 재미있고 유익한 방송사로 포지셔닝하도록 하는 데 상당 부분 기여했겠으나, 개인적으로 JTBC를 대표하는 플래그십 브랜드는 수년

째 언론인 신뢰도와 공신력 부문 1위를 지키던 소통과 신뢰의 아이콘, 손석희 앵커였다고 생각한다.

　지상파 뉴스와 주요 언론들이 공정성을 상실하고 정부의 확성기 노릇을 하는 동안 손석희 앵커를 필두로 한 '뉴스룸'은 세월호 사고에 대한 기획 취재를 기점으로 시청자에게 큰 신뢰를 얻었다. 당시 세월호 참사를 보도한 특별 취재팀은 한국기자상을 수상했으며, 종편 뉴스 사상 가장 높은 시청률을 기록하는 등 어느덧 지상파 뉴스들과 대등한 위상을 지니게 되었다.

　다양한 분야에서 숱한 특종을 내고 있는 뉴스룸은 방송사 최초로 앵커 중심의 시스템을 선보이며, 뉴스에 대한 선명한 철학, '언론의 감시견 역할'로 다양한 심층 취재를 통해 정론의 저널리즘을 실천하고 있다. 한쪽으로 심하게 치우쳐 균형을 잃은 지금, 공정하고 건강한 언론사로서 힘없는 사람을 두려워하고 힘 있는 사람이 두려워하는 뉴스를 만들고자 하는 JTBC의 지향 이미지를 방송의 최전선에서 가장 충실하게 수행하던 그가 있어서 참 다행이었다고 생각한다.

스티브 잡스의

검정 터틀넥

전 직장에서는 눈이 오나 비가 오나, 추울 때나 더울 때나 정장 차림에 넥타이를 하고 다녔다. 극서기에는 잠깐 넥타이를 하지 않기도 했지만, 정장을 입고 출근하는 것은 지극히 당연했다. 정장을 입지 않고 출근하는 '캐주얼 데이'에는 되려 어색한 기분을 느끼기도 했다. 가끔 전 직장 동료를 만날 때면 하나같이 젊어졌다거나 자유로워 보인다며 부러움 섞인 말을 건네곤 한다. 가만 생각해보니 옷차림이 사람의 전체적인 인상을 결정하는 데 꽤 큰 영향을 미친다는 사실을 새삼 깨닫게 되었다.

대체로 우리는 잘 알지 못하는 누군가의 성향을 옷차림이나 말투, 그리고 듣는 음악 같은 것에서 유추한다. 워커를 즐겨 신는 사람은 마초적인 성향을 갖고 있을 것이라 생각하고, 재즈를 즐겨 듣는 사람은 평소 차분한 성격을 갖고 있을 것이라고 미루어 짐작한다.

무라카미 하루키는 옷이라는 것이 문체와 비슷하다고 생각하고 속옷이든 양말이든 직접 찾아보고 고른다고 한다. 선물받은 옷들은 대부분 서랍 안에 박혀 있기 일쑤인데, 그 이유는 그 옷들이 마치 글을 쓸 때 형용사를 고르거나 구두점을 찍는 법이 본인의 방식과는 미묘하게 다른 문장들 같기 때문이라고. 과연 세심한 소설가답다.

수없이 많은 업무 미팅을 다니면서 이제는 프로젝트를 의뢰한 클라이언트와의 첫 만남, 첫인상에서 앞으로의 진행을 예

측하는 버릇이 생겼다. 이 사람들과 원만하게 일을 진행할 수 있을지 난항을 거듭할지 대화는 잘 통할지 혹은 가고자 하는 방향에 대해 논의와 설득이 가능할지 등이다. 반대로 에이전트는 일을 의뢰하고 맡기는 클라이언트에게 외부 전문가로서의 믿을 수 있고 전문적인 이미지를 심어주는 것이 필요한데, 이러한 까닭에 어떤 차림으로 클라이언트와의 미팅에 나서는지는 생각보다 중요하다.

물론 모든 에이전트가 과하게 꾸미거나 멋을 부려야 한다는 것은 아니다. 외모 지상주의를 좇는 것은 더더욱 아니다. 필요 이상의 격식을 차리자는 게 아니고, 격식에 맞지 않는 옷을 입지 말자는 것이다. 'TPO에 맞는 패션 스타일'을 참고해 정장에 넥타이 차림으로 구두를 신고 실무 미팅에 나갈 필요까지는 없지만, 샌들을 신거나 반바지를 입지는 말아야 한다고 생각한다. 크리에이티브를 업으로 하는 외부 전문가들은 유독 자신의 복장이나 행동에 대해 무의식적으로 관대할 때가 많은데, 이야기를 나누거나 업무를 진행하기 전에 클라이언트가 에이전트에게 갖게 되는 첫인상은 아무래도 이런 것들에서 상당 부분 형성된다. 에이전트가 클라이언트의 성향이나 내부의 조직 문화를 그들의 차림새나 행동, 말투 등에서 유추하는 것처럼.

그렇다면 어떤 복장을 해야 할까? 개인이나 조직을 하나의 브랜드라고 가정하고, 나의 옷차림과 외모가 브랜드의 패키지

디자인이라고 가정하면 어떤 이미지를 지향하는 것이 바람직한지 쉽게 알 수 있다. 자신이 속한 조직의 분위기에 잘 어울리는 동시에 나를 가장 나답게 표현할 수 있는 티셔츠와 재킷 한 벌, 청바지와 스니커즈 한 켤레 정도면 클라이언트에게 어필하기 충분하지 않을까. 개인적으로 마음에 드는 바지나 티셔츠는 여러 벌 사기도 하는데, 잘 어울리면서 마음에 드는 옷을 발견하기 쉽지 않은 까닭이다.

배달의민족 김봉진 대표는 삭발을 하고 수염을 기르고 큼지막한 뿔테 안경을 쓰는 이유에 대해, 프레젠테이션을 할 때 투자자나 클라이언트의 시선을 사로잡고 디자이너로서 강렬한 인상을 주기 위해서라고 이야기한 적 있다. 업무상 만나는 상대에게 내가 원하는 이미지를 주려고 전략적으로 외모에 변화를 준 것이다. 스타일을 통해 자신만의 고유한 아이덴티티를 구축한 사례는 외국의 유명 인사들에게서도 쉽게 찾아볼 수 있다.

21세기 혁신의 아이콘으로 불리는 스티브 잡스는 생전에 언제나 이세이 미야케Issey Miyake의 검정색 터틀넥과 리바이스 청바지, 뉴발란스New Balance의 회색 운동화를 즐겨 신었다. 즐겼다기보다는 하나의 유니폼으로 인식했다고 표현하는 것이 더 적합하겠다. 오랜 시간 동안 한결같은 스타일을 고수한 스티브 잡스의 패션은 그를 대변하는 아이덴티티로 인식되고 있다.

잡스의 터틀넥은 생산이 중단되었다가 그의 요청으로 재생산되었다고 전해진다. 평범하지만 편안한 착용감의 터틀넥과 젊음과 신념을 상징하는 청바지, 기능 중심의 운동화로 완성된 그의 스타일은 기존의 관료주의를 상징하는 넥타이에 정장 차림과는 정반대에 있다. 비록 모든 직원의 유니폼으로 채택하고자 했던 그의 제안은 받아들여지지 않았지만, 실용적이고 기능적인 스타일을 추구했던 잡스의 가치관은 애플의 브랜드 철학과 다양한 제품에서도 엿볼 수 있다.

페이스북의 대표 마크 저커버그Mark Zuckerberg의 스타일 철학도 스티브 잡스와 같다. 실제로 그는 자신의 의상보다 서비스를 위해 중요하게 결정해야 할 일이 많다는 이유로 티셔츠와 후드라는 한 가지 스타일만 고집하는데, 이 또한 그를 대변하는 고유한 아이덴티티로 자리 잡게 되었다.

어떤 연구에 따르면 우리가 일정 기간 내에 의사 결정을 위해 사용할 수 있는 멘탈 에너지의 총량이 제한되어 있다고 한다. 스티브 잡스에서 마크 저커버그로 이어지는 놈코어normcore, 지극히 평범한 차림새로 자연스러운 멋을 표현하는 것 스타일은 사소한 일상의 일들에 자신의 에너지를 소모하지 않고 오직 목표에만 모든 것을 쏟아붓는 삶을 대변한다. 미국 버락 오바마Barack Obama 대통령은 한 매체와의 인터뷰에서 자신의 스타일에 다음과 같이 말한 적이 있다.

나는 늘 회색 아니면 파란색 계통의 양복을 입습니다.
이렇게 정해버리면 내가 해야 할 고민, 혹은 결단의
총량이 줄어들게 되죠. 이런 일에 고민하지 않더라도
우리에게는 결단해야 할 일들이 산더미처럼 많기
때문입니다.

우리가 오바마 대통령이나 스티브 잡스만큼 중대하게 결정할 일이 많은 것은 아니지만, 어떠한 이유에서건 자신만의 스타일을 만드는 것은 마치 하나의 브랜드에 아이덴티티를 입히는 것과 같다고 할 수 있으므로 개인적으로 꽤나 중요한 일이라고 생각한다. 물론 그들처럼 평범할 필요도 없고, 반대로 지나치게 화려할 필요도 없다. 단지 나와 내가 속한 조직의 이미지와 잘 어울리는 차림을 찾으면 된다.

글로벌 브랜드 컨설팅 회사 인터브랜드Interbrand의 한국 지사에서 근무하는 직원들은 클라이언트와의 미팅 자리에 늘 검은색 정장 차림을 하고 있다. 정장의 포멀함에서 신뢰감을 형성하고, 노타이의 화이트 셔츠에서 전문가의 여유로운 분위기를 풍긴다. 클라이언트를 대하는 그들의 태도에서 왠지 모를 자신감이 느껴질 정도였다. 스타일이 개인과 조직에 미치는 인식과 영향력이 이 정도라면, 출근 전에 나는 오늘 어떤 차림을 하고 있는지 한 번쯤 생각해볼 만하다.

소통하는
디자인

독일에 가면 공항에 내려서부터 왠지 잘 정돈되어 있는 느낌을 강하게 받는다. 공항의 수많은 사이니지에 적용된 모던하고 가독성 높은 산세리프 계열의 전용 서체와 여백을 충분히 활용한 왼쪽 정렬의 레이아웃 때문이다. 주어진 공간에 무조건적으로 글자를 크게 쓰는 것이 아니라, 작은 글자 크기라도 여백과의 상대적인 대조를 통해 주목도와 가시성을 높이고 있다. 공항의 사이니지뿐 아니라 곳곳의 간판과 포스터에서도 잘 정돈된 타이포그래피 기반의 정보 디자인을 볼 수 있는데, 도시 전체적으로 풍기는 이미지가 실제보다 훨씬 깔끔하고 세련되게 느껴진다.

우리의 일상은 실로 무수히 많은 정보로 둘러싸여 있다. 기술의 발달로 작은 제품 하나에도 빼곡한 글씨로 가득 채워진 설명서가 있으며, 패키지에는 기업과 브랜드 로고, 제품명, 모델번호, 슬로건을 비롯하여 제품의 특장점을 알리는 다양한 글이 적혀 있다. 길거리 매장 앞에 놓인 프로모션 배너나 점원이 나눠주는 전단지에도 다양한 혜택이 가득하다. 스위스 타이포그래피의 거장 에밀 루더Emil Ruder는 정보의 홍수 속에서 디사이너의 역할에 대해 다음과 같이 이야기했다.

오늘날 우리는 감당하지 못할 정도의 어마어마한
인쇄물들의 홍수 속에서 지쳐가고 있다.
방대한 양의 인쇄물의 내용 가운데 독자들이

원하는 자료를 쉽게 찾을 수 있도록
이것들을 효과적으로 분류하고 재구성하여
전달하는 것이 타이포그래퍼의 역할이다.

TV와 신문, 잡지 등의 전통적인 매체 광고와 포스터나 옥외 광고를 중심으로 커뮤니케이션을 진행하던 시절에는 브랜드의 화려한 컬러와 그래픽으로 사람들의 시선을 사로잡기 마련이었다. 디지털 기기가 보편화된 요즘에는 제한된 사각 공간 안에서 다양한 콘텐츠를 효과적으로 전달할 수 있는 레이아웃과 타이포그래피 기반의 커뮤니케이션 디자인이 브랜드의 좋고 나쁨을 결정하는 중요한 요인으로 자리 잡았다. 따라서 오늘날 브랜드를 디자인하는 디자이너에게 요구되는 기본적인 자질이자 핵심 역량은 방대한 정보를 정리 정돈하고 이를 매체의 역할이나 내용의 중요도에 따라 효과적으로 배치하는 정보 디자인 능력이라고 할 수 있다.

자신을 그래픽 디자이너가 아닌 커뮤니케이션 디자이너라 칭하는 하라 켄야는 예술과 디자인을 구분하기를, 예술은 그 창작의 동기가 예술가 자신의 개인적인 의사에 있는 반면 디자인은 사회와의 원만한 소통을 위해서 이루어지는 것이라고 이야기했다. 고객과의 소통을 위해 브랜드의 모든 접점, 즉 커뮤니케이션 매체들은 각기 저마다의 역할을 지니고 있다. 차

를 타고 지나다가 거리에서 잠깐 스치는 빌보드 광고는 브랜드 인지도를 높이기 위해 설치되고, 신문이나 잡지 광고는 보다 상세히 브랜드의 특징을 설명하기 위해 집행된다. 포털 사이트의 배너 광고는 사람들이 해당 배너를 클릭해서 브랜드 사이트에 방문하는 것을 목적으로 하기 때문에 기본적으로 흥미를 끌 수 있어야 한다.

따라서 기획자 관점에서의 올바른 브랜드 디자인은 그 이유와 목적이 분명하고, 해당 디자인을 통해 브랜드가 지향하는 바를 효과적으로 전달할 수 있도록 제 역할을 하는, 소통하는 디자인이다. 심미적인 아름다움도 물론 중요하지만 텍스트의 크기나 색상, 정렬과 여백 등으로 이루어지는 레이아웃을 통해 정보를 효과적으로 전달하는 것이 무엇보다 중요하다. 디자이너 입장에서는 당연한 이야기라고 생각할 수도 있겠지만, 디자인의 심미성을 위해 정작 브랜드가 고객에게 전달해야 하는 메시지를 제대로 전달하지 못하는 경우가 빈번하게 발생한다.

잉글리쉬 티 라떼와 얼그레이 쉬폰 케이크가 일품인 프랜차이즈 카페가 있다. 컵과 트레이, POP, 매장 벽면 등에 적용된 깔끔한 라인 드로잉 일러스트레이션이 따뜻하고 편안한 분위기를 자아내 평소에 즐겨 찾는다. 한번은 커피 트레이에 깔린 트레싱지 구석의 QR코드 내용이 궁금하여 스마트폰으로 찍어 보았는데, 카메라를 앞뒤로 움직여가며 몇 차례나 시도했으나

인식하지 못했다. 일러스트레이션과 카피 메시지가 중심이 된 디자인의 심미성을 QR코드가 해친다는 우려로 너무 작게 표기한 것이 아닐까 하는 추측을 해본다. 분명 마케팅팀에서 준비한 사은행사 성격의 이벤트 프로모션 정보가 담겨 있었을 텐데 심미성의 이유로 기능하지 않았던 것이다. 물론 누구나 예쁘고 아름다운 것을 좋아하는 것은 당연한 이치겠지만 커뮤니케이션 효과를 고려하는 기획자 입장에서는 제 기능을 수행하지 못한 QR코드에 아쉬움이 남았다.

아무리 예쁘더라도 브랜드의 메시지가 디자인을 통해 고객에게 제대로 전달되지 못한다면 브랜드 관점에서 그것은 쓸모없는 디자인에 지나지 않는다. 일부 브랜드 디자이너들의 잘못된 인식 내지는 습관으로는 그래픽 모티브나 이미지와 같은 시각적 요소들을 주 요소로 생각하고, 함께 기재되는 텍스트들을 마치 시각적 조형성을 구성하는 디자인의 일부 정도로 인식하는 경향이 있다. 그러나 브랜드 디자인의 역할과 해당 매체가 지닌 존재 이유에 대해 조금만 더 깊게 생각해보면 디자인의 심미적인 완성도보다 정보의 전달력을 극대화하는 것이 우선 과제라는 것을 알 수 있다.

예컨대 광고의 목적은 메시지를 전달하는 데 있다. 만약 광고의 텍스트가 너무 작거나 시야에 닿지 않는 곳에 적혀 있어 사람들이 브랜드가 발신하는 정보를 제대로 습득하지 못했다

면 그 광고는 실패한 것으로 간주될 것이다. 따라서 광고 디자인을 할 때에는 그래픽 모티브보다 주목도 높은 명확한 카피를 중점적으로 표현해야 한다.

디자이너가 브랜드와 고객 사이의 원만한 소통을 위한 디자인의 역할과 기능에 대해 지속적으로 관심을 갖고 브랜드의 디자인을 바라볼 때 효과적인 커뮤니케이션 디자인이 완성될 수 있다. 디자이너가 아닌 일반 고객들은 디자이너가 지닌 디자인적 감각을 통해 로고타입의 자간이나 화면과 인쇄물의 미묘한 색감 차이를 인지하거나, 그래픽 모티브나 패턴의 조형적 완성도와 좋은 레이아웃을 판단하기 어렵다.

　따라서 브랜드의 디자인을 담당하는 디자이너는 색상 선택에서부터 선 하나, 텍스트 하나를 디자인하더라도 그 요소가 브랜드 안에서 어떤 역할을 하고 무엇을 의미하는지, 브랜드가 지향하는 이미지가 잘 표현되었는지, 고객에게 브랜드의 메시지를 효과적으로 전달할 수 있을지 등에 대해 끊임없이 고민해야 한다. 브랜드의 디자인은 기능과 형태가 조화를 이룰 때 가장 아름답다.

텍스트와
컨텍스트

프로젝트 관련 고객 인식 조사를 진행하는 과정에서 모바일 설문 조사 스타트업 서비스 오베이Ovey를 알게 되었다. 조사원들이 설문지를 들고 다니거나 F.G.I.Focus Group Interview와 같이 장시간 진행하지 않고 모바일을 통해 질문하고 답하는 방식으로 심도 있는 질문을 하거나 맥락을 꿰뚫는 인사이트를 얻기는 다소 어려울 수도 있지만 빠르고 간편하게 인지도나 사용 행태 등에 대한 양적 조사를 하기 좋다. 평상시에도 지속적으로 응답자의 프로필을 세분화하고 있어서 조사마다 적합한 응답자를 지정하기 효과적이라는 장점이 있다. 최근에는 집중력을 요하는 난이도 높은 설문들도 종종 접하는데, 지속적으로 진화하고 있는 서비스의 모습에 응원을 보낸다. 설문 조사에 참여하면 소정의 적립금을 받는데, 금액이 크진 않지만 이것을 모아 편의점에서 아이스크림으로 바꿔 먹는 일은 소소한 즐거움이다.

언젠가 이 서비스를 통해 탄산음료 용기에 대한 설문에 참여했었는데 그 내용이 굉장히 흥미로웠다. 대략적인 내용은 이렇다. 고깃집에서는 병으로 된 콜라를 주고, 집에서 피자나 치킨을 시켜 먹을 때엔 보통 페트로 된 콜라를 준다. 또 술집에서 콜라를 주문하면 캔으로 준다. 우리가 모르는 유통 방식이나 가격 차이가 있어서 장소마다 다른 형태의 용기를 취급하는 것일 수도 있겠지만, 신기했던 건 나도 모르게 특정 상황에는 특정 패키지로 된 콜라를 선호한다는 것이었다. 예를 들어 피자를 시

컸는데 병으로 된 콜라를 받으면 왠지 어울리지 않는다. 고깃집에서 페트병으로 된 콜라를 주면 이상하게도 그 시원한 맛이 덜한 것 같다. 똑같은 콜라를 마시는데도 상황과 환경에 따라 선호하는 용기가 달라진다는 점은 매우 신기한 일이었다.

친구와 한가람미술관에 마크 로스코Mark Rothko 전시를 보러 간 적이 있다. 추상표현주의의 거장으로 불리는 그의 작품들을 마주하는 순간 압도적인 캔버스의 크기와 그 위를 가득 채운 강렬한 색으로 강한 몰입감을 느낄 수 있었다. 예술에 조예가 깊지 않아서 그의 작품이 훌륭하다거나 얼마나 높은 예술적 가치를 지니고 있는지 등에 대해서는 잘 모르겠지만, 흥미로웠던 점은 작가가 사물의 형태나 표현에 대한 고민이 아닌 인간의 감정을 표현하는 데 관심을 갖고 작품을 만들었다는 것이다.

피카소Pablo Picasso나 칸딘스키Wassily Kandinsky와 같은 대표적인 추상 화가들이 여성이나 소, 건물 등의 실체가 있는 오브제를 점차 추상화하는 방식으로 표현했다면, 마크 로스코는 기쁨이나 슬픔, 열정과 두려움, 절망과 같은 인간의 다양하고 근원적인 감정들에만 집중하여 어떠한 형태도 없이 강렬한 색과 규모감으로만 표현했다. 색상 이외에는 아무것도 없는, 그래서 색면 추상이라고 일컬어지는 로스코의 대형 화면을 보며 우리는 다양한 감정을 느끼게 된다.

전시장 중간에는 로스코 채플이라는 공간이 있었는데, 사람들이 어두운 일곱 점의 작품에 둘러싸여 명상의 시간을 갖도록 마련해두었다. 안에 앉은 사람들은 슬픈 표정을 하고 있거나 지그시 눈을 감고 호흡을 가다듬기도 하고, 어깨를 들썩이며 흐느끼기도 했다. 같은 공간, 같은 작품 앞에서 사람들은 각자 살아오면서 느꼈던 감정과 기억을 떠올리는 것이다.

과거 우리는 긴 시간 동안 일제 치하에서 비인간적인 지배와 수탈을 당했다. 역사는 올바르게 해석되지 않았고, 참과 거짓을 가리지 않은 채 전해졌다. 그 결과 친일 후손들의 역사 왜곡은 계속되고 있으며, 잘못된 역사 인식을 가진 사람도 많아졌고, 역사적 배경과 맥락을 무시하거나 간과한 발언으로 사회적 이슈가 되는 사례도 많아졌다.

프랑스의 패션 레이블 메종키츠네Maison Kitsuné의 지난 브랜드 화보가 역사적 배경에 대한 맥락을 간과하여 일본 제국주의를 상징하고 미화했다는 논란을 빚은 바 있다. 메종키츠네는 15년 동안 프랑스의 일렉트로니카 뮤지션 다프트펑크Daft Punk의 매니저로 일했던 DJ와 일본계 패션 디자이너가 합작하여 만든 브랜드다. 일렉트로닉 레이블로 시작하여 컴필레이션 앨범과 하이엔드 패션, 인테리어, 출판 등 다양한 분야에서 독특한 브랜드 전개를 선보이고 건곤감리를 모티브로 컬렉션을 진행

하기도 하여 한국에서도 마니아층을 확보하고 있다.

　논란이 된 화보에서 모델들은 전범기와 가미카제 전투기 등을 모티브로 한 옷을 입고 전투기 모형을 던진다. 화보는 컬렉션 자체로만 본다면 훌륭하다. 모델도 멋지고 캠페인 콘셉트를 일관되게 보여주고 있으며 옷의 디자인이나 색감, 패턴도 피상적으로는 충분히 예쁘다. 다만 역사적 배경과 한국을 비롯한 전 세계 사람들의 감정에 대해 무지했거나 대수롭지 않게 여겼다는 점이 문제일 것이다. 브랜드명 키츠네きつね, 여우 혹은 여우같이 간사한 사람에서 왠지 왠지 여우의 교활함이 연상되기도 한다.

　우리는 올바른 역사관을 가지고 앞으로도 우리의 역사를 잊거나 간과해서는 안 된다. 언젠가는 통한으로 엉킨 실타래가 풀리기를 간절히 바라는 마음을 지니고 살아야 한다.

일상의 모든 부분에서 우리는 다양한 상황의 기저에 깔린 맥락에 민감하게 반응한다. 하루키는 음식의 맛의 반은 공기라고 이야기했는데, 여기에는 음식이라는 텍스트와 테이블을 둘러싸고 있는 분위기라는 컨텍스트가 존재한다. 실제로 같은 해물 라면을 회사 구내식당에서 먹을 때와 바다가 보이는 제주도의 해안도로 앞에서 먹을 때에는 상당한 맛의 차이를 느끼게 된다. 제주도에서 먹는 해물 라면의 면발에는 바닷바람이 배어 있고, 국물과 함께 풍경을 마시기 때문일 것이다.

브랜드나 디자인 분야에서도 보다 나은 사용자 경험을 제공하기 위해 사람들의 사용 환경과 전후 맥락에 대한 고찰이 이루어지고 있으며, 이러한 것들은 이제 디자인의 트렌드를 넘어 당연히 고려해야만 하는 기본 요인으로 자리 잡았다. 자동차가 진행하는 방향에 따라 함께 움직이는 반응형 헤드라이트는 단순히 전방을 비추는 것을 넘어 자연스럽게 운전자의 시야를 확보해주는 것으로, 주행 시 운전자의 시선을 관찰하는 데에서 비롯되었다. 에어컨 리모컨의 형광 버튼은 한여름 열대야에도 쉽게 에어컨을 켜고 끌 수 있도록 한 것이다. 사용자의 환경을 고려한 작지만 고마운 배려로 우리는 밤중에 굳이 불을 켜서 리모컨을 찾거나 어둠 속에서 주변을 더듬거리지 않아도 된다.

사용 환경의 맥락을 정확하게 읽어내는 제품으로는 애플의 기기를 꼽지 않을 수 없다. 아이폰의 화면은 자연광의 정도에 따라 밝기가 조절되기도 하고, 화면의 푸른 빛을 제거하는 나이트 시프트night shift 기능을 통해 수면에 방해받지 않을 수도 있다. 아이폰5부터 이어폰을 꽂는 구멍의 위치는 기기 상단에 있던 종전과 달리 아래로 옮겨졌는데, 바지 뒷주머니나 재킷의 안주머니에서 전화기를 꺼낼 때의 행동 양상을 고려해보면 위보다 아래쪽에 있는 것이 훨씬 편하다는 것을 알 수 있다. 맥북MacBook의 자판에 있는 백 라이트 기능 덕분에 어두운 밤에도 나는 틀리지 않고 글을 쓸 수 있다.

맥 락 은

글 줄 과

글 줄

사 이 에

있 다 。

대부분의 애플 제품이 지닌 기능은 사용자의 경험을 배려한, 다시 말해 사용 맥락을 충분히 이해하고 디자인된 것이다. 아이팟 클래식iPod Classic은 되도록 많은 음악을 저장할 수 있도록 디자인되었으며, 반대로 아이팟 셔플iPod Shuffle은 운동하면서 보다 편하게 음악을 들을 수 있도록 화면을 없애고, 크기를 최대한 축소했다. 운동하는 동안 재생 목록을 신경 쓰지 않도록 셔플 기능을 강조했다. 아이패드 프로iPad Pro의 화면은 기존 모델보다 커졌는데, 이쯤 되면 맥북과 큰 차이가 없다고 하는 사람들이 있을지도 모르겠다. 그러나 애초에 아이패드 프로는 학교나 공공 기관 등 B2B 대상으로 보급하는 것을 목표로 하고 있기 때문에 제품 구성이 유사할지라도 사용 환경은 확연히 다를 것이다. 세밀한 입력 장치 없이 큰 디스플레이가 필요한 사용자의 환경과 요구에 부합하기 위해서라고 볼 수 있다.

이처럼 유사한 목적과 기능을 지닌 제품 사이에도 각각의 제품을 사용하는 고객의 사용 경험을 면밀하게 분석한 뒤 꼭 필요한 제품을 만든다는 점이 애플에 대한 충성도를 그 무엇과도 비교할 수 없을 만큼 강력하게 만들고 있다. 대부분의 애플 마니아들은 카메라의 화소나 CPU의 처리 속도와 같은 기기 스펙이 아닌, 나를 가장 잘 알고 나에게 최적화되어 있다는 느낌을 받는 것에 열광한다. 어떠한 제품의 디자인에도 사용자의 환경과 맥락에 대한 이해가 선행되어야 하는 이유이다.

흔히 상대의 의중이나 처한 상황을 잘 꿰뚫어보고 앞서 배려하는 사람을 '센스 있다'고 이야기한다. 매너 있는 사람은 상대가 기침을 하면 당연히 휴지를 건네주겠지만, 센스 있는 사람은 휴지와 함께 물을 건넬까. 단순하게 예쁘고 멋진 브랜드를 넘어 고객의 사용 환경을 면밀히 관찰하고 배려하는 센스 있는 브랜드에 더 끌리는 것은 당연한 이치다. 센스 있는 브랜드를 만들기 위해서는 고객의 사소한 행동 하나하나를 예사롭지 않게 여기는 습관을 갖는 것이 필요하다.

다만 너도나도 센스 있는 브랜드가 되려다 보니 오히려 브랜드 간의 차별성이 옅어지는 경우도 있다. 패밀리 레스토랑의 점원이 무릎 꿇고 주문을 받는 접객 방식은 다소 부담스럽고 불편하다. 한동안 마케팅의 진리로 여겨졌던 '고객은 왕이다'라는 태도는 오로지 고객의 심기를 건드리지 않는 것에만 초점이 맞춰지다 보니, 모두가 영혼 없이 가식적이고 천편일률적으로 서비스를 제공하게 되어 브랜드의 매력이 반감되기 마련이다.

호주의 식물성 스킨케어 브랜드 이솝Aesop의 매장 점원들은 언제나 한 번에 한 명의 고객만 정성스럽게 응대한다. 브랜드의 정책이 이렇다 보니 핸드크림 하나를 사려고 해도 먼저 온 고객의 상담이 끝날 때까지 기다리는 수밖에 없다. 대신 줄을 세우고 마냥 기다리게 하는 다른 매장들과 달리 기다리는 동안 앉아서 마실 수 있도록 이솝의 시그니처 티를 내어준다. 이를

통해 단순히 피부의 건강뿐 아니라 몸과 마음의 건강과 주변 환경과의 균형을 추구하는 브랜드의 지향 이미지를 간접적으로 전달한다. 웹사이트나 매거진을 통해 항산화 물질이 함유된 와인을 마시는 것을 권하기도 하고 몸과 마음을 차분하게 만들어 줄 수 있는 영화를 추천하기도 하는데, 매장에서의 접객 방식에도 역시 브랜드스러움이 반영되어 있다고 할 수 있다.

이 브랜드의 접객 방식은 제품을 빨리 고르고 사는데 익숙한 고객이라면 조금 불편할 수도 있다. 하지만 느리지만 여백을 지닌 진정성 있는 방식이 다른 브랜드 매장과 차별되는 고유의 브랜드스러움을 만들고 있다. 단순히 사용자의 편리함만을 추구하던 UX를 넘어 이제는 브랜드스러움이 반영된 UX를 고민할 시점이다.

엉뚱하지만
엉뚱하지 않은

우리가 열광하는 무언가에는 파격적이라거나 특별하다는 수식어가 따라다닌다. 파격이란 말 그대로 격식을 깨뜨리는 것이고 특별이란 평범하지 않은, 즉 비범하다는 것이다. 상식적으로 통용되는 범위를 넘어서거나 전혀 생각하지 못한 조합이나 분리에서 우리는 파격적이라는 느낌을 받는다. 누구나 생각할 수 있지만 동시에 일반적으로 생각할 수는 없는 엉뚱한 조합, 누구나 쉽게 시도할 수 없는 과감함 같은 것들이 특별하고 파격적인 브랜드, 그야말로 독특한 콘셉트의 브랜드를 탄생시킨다. 트럭의 폐방수천으로 만든 가방이 그랬고, 수영장을 개조한 일본의 패션 브랜드 매장이 그랬다.

제주도의 월정리는 에메랄드빛 바다와 길고 완만한 해변으로 어느새 관광 명소가 되었다. 여행객이 몰려든 탓에 고요하던 월정리 해변은 어느 틈에 카페와 게스트하우스로 가득 찼다. 렌터카로 북적이는 해안 도로를 따라 들어선 신축 건물들 뒤편에는 제주 전통 가옥의 모습을 그대로 보존한 작은 꽃집이 있다. 관광객을 제외하면 거주하는 인구가 얼마 되지 않는 작은 바닷가 마을에 꽃집이 있다는 점이 신기할 따름이다. 꽃집 주인은 드라이플라워나 식물을 판매하기도 하고, 결혼식장의 데코레이션을 도맡아 하기도 한다. 바다와 꽃집의 조합이 다소 어색하기도 하지만, 해당 꽃집은 SNS를 통해 점차 유명해져 꽃을 좋아하는

여성을 비롯하여 커플과 가족 등 많은 관광객이 찾고 있다.

종달리에 위치한 소심한책방의 입지 역시 월정리의 꽃집과 같은 맥락으로 볼 수 있다. 상대적으로 인구수가 많은 제주 도심이 아닌 작은 농촌 마을에 서점이 있다는 점이 꽤나 인상적이다. 일상에서 쉽게 만날 수 없는 독특한 경험을 제공하는 이 책방은 성산 일출봉이나 우도에 가는 여행객이 들러 여행 중에 읽고 싶은 시집이나 에세이, 제주도와 관련된 여행 서적이나 기념품을 구입하는 필수 코스가 되었다. 책방 역시 오래된 건물의 외관을 그대로 유지하고 있어 건물 바깥에서는 기념 촬영을 하는 사람들을 종종 볼 수 있다.

매장을 중심으로 사업을 전개하는 기업에는 보통 점포 대지를 물색하는 점포 개발팀이 있다. 유동 인구가 많거나 발전 가능성이 있는, 좋은 입지 조건을 찾아 점포를 개설하도록 제반 업무를 수행한다. 새로 들어서는 아파트 단지나 지하철 역세권에는 늘 대기업이 운영하는 마트나 카페가 있다. 해당 부서가 쉬지 않고 부지런히 좋은 입지를 찾는 까닭일 것이다. 그리고 아마도 대기업 조직이 생각하는 좋은 입지란, 교통이 편리하고 인구밀도가 높아 초기 투자 대비 큰 수익을 얻을 수 있는 곳이다.

문득 위에서 언급한 꽃집이나 책방의 입지를 기업에서 검토했다면 해당 장소에 매장을 열 수 있었을까 하는 의문이 생긴

다. 일단 거주 인구가 매우 적고 교통이 불편하기 때문에 매출에 한계가 존재하기 마련이다. 기업 입장에서는 당연히 좋은 환경이 아닐 것이기에 아마 매장을 여는 일이 쉽지 않을 것이다. 또한 관광객이 대부분인 시골 마을에 꽃집과 책방은 어울리지 않을 뿐더러, 실제로 잠깐 머물다 가는 관광객들이 해당 니즈를 지니고 있다고 가정하는 것도 여간 어려운 일이 아니다.

그럼에도 해당 꽃집과 책방 주인들이 매장을 운영하는 이유는 무엇일까? 첫 번째로 그들은 꽃과 책을 정말 좋아한다. 그저 돈을 많이 버는 것을 목적으로 하지 않고, 그곳을 찾는 사람들에게 예상치 못한 곳에서 꽃과 책을 만나는 특별함과 소중한 추억을 제공하고자 한다. 누군가는 바닷가에서 연인에게 프러포즈를 하기 위해 꽃이 필요할 테고, 또 다른 누군가는 오랜만의 여유로움을 만끽하며 읽을 책이 필요할 것이다. 제주도에서 꽃다발을 안고 책을 읽는 것은 상상만 해도 멋진 일이다.

매장의 입지와 관련하여 앞서 언급한 일본의 디자인 상점 디앤디파트먼트의 입지 전략 역시 매우 인상적이다. 디앤디는 일부러 사람들이 찾아오기 어려운 곳에 매장을 만든다. 약속 시간이 남았거나 근처를 지나는 길에 누구나 쉽게 들어와 쉽게 사고 쉽게 버리는 물건을 파는 가게가 아니다. 가치 있는 롱 라이프 디자인의 물건을 사야겠다고 일부러 먼 길을 찾아오는 사람들, 소위 디자인과 제품에 대해 수준 높은 의식을 지닌 고객이

야말로 자신들이 추구하는 이미지에 부합하는 사람들이라고 규정한다. 그리고 비록 소수지만 그 사람들을 위해 좋은 제품을 선별하는 일을 게을리하지 않는다.

인구 밀집 지역에 되도록 많은 매장을 열고 대대적인 광고를 통해 가능한 많은 사람들이 알게 하는 것이 마케팅 관점에서의 브랜딩의 시작이라면, 단 한 명이라도 해당 브랜드에 열광하고 애착을 지닌 채 자발적으로 주변에 전파하고자 하는 브랜드가 올바른 브랜드 관점에서의 브랜딩이라고 할 수 있다.

통의동에는 이상, 서정주, 윤동주 시인 등이 머물던 보안여관이라는 곳이 있다. 이곳은 80여 년 이상 여관으로 이용된 곳으로, 일반적인 마케팅 개념으로라면 '천재 시인들이 머물던 곳'과 같은 캐치프레이즈를 크게 걸고 전통 숙박업소나 게스트하우스로 리뉴얼하여 운영하는 것이 매출을 극대화할 수 있는 동시에 누구나 예측할 수 있는 일반적인 활용 방안일 것이다. 그러나 보안여관은 시인과 작가들이 오랫동안 투숙하며 글을 쓰고 다양한 분야의 예술가들과 함께 어울려 쌓아온 이야기들을 보존하고 또 전달한다는 취지로 현재 전시 공간으로 운영되고 있다. 작고 허름한 객실 벽면에 예술 작품들이 전시된 모습이 낯설기도 하지만, 예술가들이 활동하던 당시의 흔적이 그대로 유지되어 있어 왠지 모를 특별한 분위기를 지니고 있다.

치맥 대신 책맥이라는 신조어를 만든 북바이북은 책을 보며 맥주를 마실 수 있는 술 파는 서점으로 시작했다. 세상의 지식이 모두 모인, 그래서 들어설 때마다 공연히 마음이 경건해지는 서점이라는 공간에 술을 들인 파격으로 인해 직장인을 중심으로 인기를 얻었다. 이 서점에는 조용하고 자유로운 분위기에서 편안한 의자에 앉아 소설이나 에세이 등 마음에 드는 책을 읽으며 맥주 한잔 마실 수 있는 여유로움이 있었다. 집에서 누구나 즐겨 하던 행위를 서점으로 끄집어내 지친 직장인들이나 학생들이 잠시 쉬어갈 수 있는 공간을 만든 것이다. 그리 거창하지는 않지만 누군가에겐 꼭 필요한 공간, 책과 맥주와 담소가 이어지는 공간. 생각만 해도 괜스레 기분이 좋아지는 풍경이다.

자칫 엉뚱하고 기발한 콘셉트로 보일 수 있으나 내면에는 브랜드의 주체가 지향하는 명확한 목표와 그를 통해 고객에게 제공하고자 하는 가치가 분명한 브랜드, 규모와 관계없이 유익하고 독특한 경험을 전하는 브랜드야말로 규모의 경제와 마케팅이 넘쳐 나는 현재, 더욱더 필요한 브랜드의 모습이라고 생각한다. 누구나 한 번쯤 생각해봤을 법한 일상적인 것들이 누구나 쉽게 예상할 수 없는 이질적인 조합dépaysement으로 이루어질 때 비로소 독특한 브랜드의 경험이 만들어진다. 매일 반복되는 지루한 일상에서 엉뚱하지만 진정성 있는, 독특한 브랜드를 발견하는 것 또한 소소한 즐거움이다.

브랜드 경험
기획자의 일

이제 업무에 익숙해질 때도 됐는데, 새로운 프로젝트를 시작할 때는 늘 어려움을 느낀다. 한번은 친한 동료 디자이너와 백지 증후군 같은 것에 대해 이야기를 나눈 적이 있는데, 매번 새로운 프로젝트를 대할 때면 머릿속이 하얗게 변하고 과제를 어떻게 풀어나갈지 전혀 감이 오지 않는 부담스러운 상황에 처하게 된다는 이야기였다. 대화 당시에는 그 정도까진 아니라고 했었는데 다시 생각해보니 나 역시 비슷한 기분을 느끼는 것 같다. 아침에 눈을 뜨고 양치질을 하는 순간부터 퇴근길 지하철에서까지 프로젝트에 대한 고민이 가시지 않는다. 일을 잘하는 사람은 사무실을 나서는 동시에 회사 업무를 잊고 충분히 리프레시한다고 하는데, 그렇게 보면 나는 썩 일을 잘 하는 기획자는 아닌 것 같다.

크게 보면 다 같은 브랜딩 프로젝트지만 늘 새로운 업종, 새로운 제품과 기능, 새로운 유형의 고객, 새로운 경쟁사, 새로운 조직과 내부의 브랜드 이슈가 존재한다. 그럼에도 정해진 일정 내에 임무를 완수해야 하므로, 오늘도 나는 노트북의 새 문서를 열고 프로젝트 제목과 날짜를 적는다. 무언가를 입력해 달라는 듯 쉴 새 없이 깜빡이며 나를 압박하는 커서를 모른 체하고, 여느 때와 마찬가지로 멍하니 앉아 있다. 그래도 다행인 건 백지 상태의 머리와 문서는 클라이언트로부터 수령한 자료와 내부 구성원의 인터뷰 녹취록을 번갈아가며 읽고 팀원들과 계

속해서 이야기를 나누는 사이에 조금씩 채워져 간다.

　프로젝트는 기본적으로 어떤 회사가 다른 회사에 일을 맡김으로써 발생한다. 따라서 프로젝트를 진행할 때에는 적지 않은 비용을 지불하고 일을 맡기는 클라이언트의 의도를 파악하는 것이 가장 우선시되어야 한다. 이 사람들은 왜 이 큰돈을 들여서 이 프로젝트를 하는지, 왜 다른 회사가 아닌 이곳에 맡겼는지, 담당자들은 어떤 갈증이 있는지, 결정권자는 어떤 생각을 갖고 있는지와 같은 것들인데, 보통 프로젝트를 진행하다 보면 결과물에만 집중하다가 애초에 클라이언트가 일을 맡기면서 했던 요구 사항이나 반영되었으면 했던 것들을 놓치는 경우가 빈번하게 발생하기도 한다.

　대부분의 프로젝트는 초기에 클라이언트의 의도를 명확하게 파악하고 나면 중간에 임원진 교체나 실무진 해체와 같은 중대한 돌발 상황이 생기지 않는 이상 원만하게 진행된다. 그러므로 프로젝트를 의뢰할 당시 이메일로 주고받았던 이야기나 전화 통화와 미팅을 통해서 전달받았던 내부의 사정과 요구 사항 같은 것을 빠짐없이 기록하고 정리하는 습관을 갖는 것은 에이전트의 가장 기본적인 자질이다.

브랜딩 프로젝트를 기획할 때마다 늘 하는 작업 중 하나는 브랜드의 아이덴티티를 정의하는 일이다. 다시 말해 브랜드가 지향

해야 하는 핵심 가치 또는 브랜드가 고객에게 인식되었으면 하는 이미지를 수립하는 일이다. 물론 프로젝트마다 아이덴티티를 수립하는 과정은 조금씩 다르다. 리서치나 인터뷰를 통해 전반적인 시장과 고객 트렌드를 분석하는 것을 비롯하여 제품이나 서비스의 특장점과 제조 및 유통 과정, 가격정책, 커뮤니케이션과 같은 브랜드와 관련된 다양한 것을 폭넓게 살피는 동시에 브랜드의 미션이나 비전과 같은 본질적인 존재 이유에 대해서도 깊게 고민한다.

이러한 일련의 과정을 통해 해당 브랜드가 지향해야 하는 올바른 브랜드 아이덴티티, 브랜드스러움을 도출하게 된다. 도출한다는 표현보단 브랜드나 기업이 기존에 가지고 있던 정신과 목표를 잘 정리한다는 표현이 더 적합할지도 모르겠다. 브랜드의 정신은 그 브랜드를 처음 만들고 지금까지 만들어온 사람이 지닌 생각이지 누가 대신 만들어줄 수 없으므로.

브랜드 아이덴티티는 보통 하나의 구나 절로 표현되는 가장 상위 개념으로서 브랜드 에센스와 브랜드스러움을 반영한 핵심 가치 키워드로 구성된다. 예를 들면 '단순한' '유니크한' '따뜻한' 등 몇 가지의 핵심적인 단어들로 이루어지는 경우가 대부분인데, 이러한 것이 단지 기획 문서 안의 단어로만 추상적으로 존재한다면, 그야말로 실체 없이 허울 좋은 단어로 남을 뿐이다. 따라서 핵심 가치들을 어떻게 고객 접점에서 실체화할

수 있는지 구체적으로 표현하는 작업이 필요하다. 좋은 말은 다 가져다 붙여놓았다는 클라이언트의 부정적인 피드백을 듣지 않기 위해서라도 아이덴티티의 실체화는 반드시 병행되어야 한다.

브랜드 아이덴티티는 고객과 하는 약속이다. 물론 아이덴티티 키워드가 외부로 노출되지는 않지만, 내부 구성원들이 공감하고 지켜나가야 하는 약속의 키워드라서 이러한 브랜드의 약속은 보다 구체적일수록 좋다. 예를 들어 '단순한'이라는 키워드를 아이덴티티 중 하나로 정했다면 모든 비즈니스의 과정과 커뮤니케이션 접점에서 어떤 '단순한' 제품과 어떤 '단순한' 서비스로 고객에게 어떤 '단순한' 경험을 제공할지 구체화해야 한다. 그래야만 다양한 구성원들이 브랜드의 '단순한' 성격이 무엇인지를 이해하고 각자의 활동에 반영할 수 있다.

브랜드 아이덴티티의 실체화는 앞에서 언급했던 것처럼 명칭이나 슬로건, 광고 메시지와 같은 언어적 요소를 비롯하여 매장의 서비스나 공간 구성, 웹사이트의 UX, 패키지의 개봉 방식과 같은 것에서도 발현될 수 있다.

최근에 진행한 프로젝트를 예로 들면, 온라인 커머스 플랫폼이 지향하는 '편리함'과 프랜차이즈 카페의 '편리함'은 같은 단어이나 전혀 다른 약속을 지니고 있다. 온라인 커머스 플랫폼에서는 원하는 상품을 쉽고 직관적으로 찾을 수 있으며, 주문과 결제를 비롯하여 배송과 교환·반품까지 전체적인 프로세스를

단순하게 구성한다는 것을 의미한다. 쉽고 편리한 고객 경험을 제공한다는 브랜드 아이덴티티를 기반으로 웹사이트와 모바일 앱의 메뉴 구조와 카테고리 분류를 비롯한 전체적인 서비스 플로flow가 구성된다. 반면 프랜차이즈 카페에서의 '편리함'이란 모든 테이블마다 노트북이나 스마트폰을 충전할 수 있는 플러그나 가방을 걸어둘 수 있는 고리를 비치하는 등 매장 인테리어 구성에서부터, 음료 주문을 기다리는 동안 곁들일 수 있는 디저트나 빵류를 동선에 맞게 비치하는 등으로 편리한 브랜드 경험을 제공하는 것을 의미한다.

브랜드스러움을 고객이 경험할 수 있도록 실체화하는 것 가운데 가장 중요하다고 할 수 있는 시각화, 즉 브랜드 디자인을 위해서는 디자이너와 끊임없는 소통을 통해 바람직한 디자인 콘셉트를 잡아가는 것이 매우 중요하다. 디자인은 브랜드의 커뮤니케이션을 위한 가장 기본적인 도구이자 그 자체이다. 따라서 브랜드가 지향하는 브랜드스러움을 시각화하기 위한 브랜드 디자인은 어떠해야 하는지, 고객에게 어떤 모습으로 보여졌으면 하는지를 브랜드 디자이너와 함께 충분히 고민해야 한다.

　　브랜드 아이덴티티를 반영한 컬러와 서체, 그래픽 모티브, 픽토그램 아이콘 같은 디자인 구성 요소가 어우러져 브랜드의 전체적인 분위기와 이미지를 만들게 된다. 따라서 브랜드 정신

이나 핵심 가치 같은 본질적이고 추상적인 개념을 디자인 표현 원칙이나 디자인 구성 요소로 전환하는 것은 매우 중요하고 어려운 작업이다. 효과적인 작업을 위해서는 기획자와 디자이너가 한마음 한뜻으로 서로를 이해하고 배려하며 존중하는 자세를 가져야 한다. 디자이너가 자칫 그래픽 디자인 작업에만 치우치지 않도록 관심을 갖고 지속적으로 의견을 공유하는 것 또한 기획자의 중요한 역할이라고 할 수 있다.

브랜드에는 생각보다 많은 경험 접점이 존재한다. 따라서 브랜드 로고 하나를 디자인한 뒤 모든 매체에 일괄 적용하는 것이 아니라, 해당 접점의 매체를 접하는 고객의 사용 환경을 고려해서 다양한 매체를 목적에 따라 분류하고 이를 바탕으로 적절하게 디자인하는 것이 필요하다. 예를 들어 제품 설명서나 견적서, 가입 안내서는 정보량이 많으므로 디자인 요소들을 최소한으로 적용하여 고객의 정보 획득에 기여하고, 배너 광고나 프로모션 사이트 같은 접점 매체에서는 브랜드 모티브나 컬러 등을 보다 적극적으로 드러내어 브랜드스러움을 강조할 수 있다.

구성원이 자발적으로 브랜드 아이덴티티에 부합하는 활동을 하려면 맡은 일에 대한 사명감과 브랜드에 대한 자부심이 필요하다. 따라서 브랜드 아이덴티티를 구축하고 시각화하는 일뿐만 아니라 다양한 접점의 담당자가 브랜드스러움을 쉽게 이해

하고 적용할 수 있도록 행동 지침과 같은 체크리스트를 작성하기도 하고, 구성원의 브랜드 내재화를 위한 내부 동기화 프로그램을 만들기도 한다. 예컨대 정수기 아줌마가 아닌 코디로, 보험 판매원이 아닌 파이낸셜 플래너로의 명칭 변경과 같은 것에서부터 내부 구성원의 의식을 고취하고 자발적 참여를 유도하기 위한 다양한 리워드 프로그램을 기획하는 것 역시 효과적인 브랜드 내재화를 위함이다.

브랜드 기획자에게는 이와 같이 비단 브랜드에만 국한된 이슈뿐 아니라 제품에서부터 내부 구성원에까지 산발적으로 일어나는 다양한 현상들을 전방위적으로 검토할 수 있는 넓은 시야와 이를 재정비하여 하나의 브랜드스러움을 구축하기 위한 통합적인 사고가 필요하다.

마지막으로 브랜드 기획자에게는 매사 치밀한 자세가 필요하다. 실제로 디자인 작업으로 클라이언트를 설득하는 디자이너와 달리 기획자는 오직 생각과 글로만 상대를 설득해야 한다. 왜 이러한 방향으로 리뉴얼을 해야 하며, 왜 이러한 정신을 지녀야 하는지와 같은 것들을 문서와 프레젠테이션으로만 전달해야 하기 때문에 문서의 완성도에 보다 신경을 써야 한다. 밤새 만든 기획 문서에 맞춤법이 틀리거나 띄어쓰기가 잘못되어 있다면 문서의 신뢰도가 반감되기 마련이다. 내용이 약간 부실

하더라도 잘 정돈된 레이아웃과 도식, 깔끔하고 보기 좋은 서체 같은 것들이 이야기하고자 하는 것에 힘을 실어주기도 한다. 설령 아무도 신경 쓰지 않을지라도 문서에 적는 단어 하나, 문장 하나에도 신경을 쓰고 각 장에서 이야기하고자 하는 것이 무엇인지, 또 그것들이 잘 표현되었는지를 계속해서 확인하는 습관을 기르는 것이 필요하다.

다양한 기업에서 의뢰하는 브랜드를 만들고 개선하는 일을 업으로 삼고 있음에도 고객 가치 실현을 위한 올바른 정신은 결여된 채 현란한 겉 포장과 입에 발린 말들로 고객 소비 심리를 부추겨 높은 수익만을 얻으려 하는 일부 기업의 얄팍함을 대하다 보면 과연 브랜드를 업으로 하는 게 맞는 것인지 계속해서 자신에게 묻게 된다.

그럼에도 이 일을 계속하는 이유는 주변의 누군가에게 또 일을 의뢰하는 클라이언트에게 올바른 브랜드에 대해 끊임없이 이야기하고, 설령 미약하더라도 의미 있는 변화가 일어났으면 하는 일말의 기대감 때문이다. 단기 매출이나 기업의 성장을 위해 브랜드를 이용하는 전략으로서의 브랜딩이 아닌, 진정으로 고객을 위하고 우리의 일상에 가치 있는 변화를 일으키고자 노력하는 올바른 브랜드가 많아졌으면 한다.

마치며

뻔한 결말이라 어째 조금 촌스럽기도 하지만 페이지를 빌려 고마운 분들에게 짧게나마 인사를 남기고 싶다. 그동안 브랜드 업계에서 만난 훌륭한 분들을 통해 고무되고 또 많은 자극을 받았다. 그분들과의 대화를 떠올리면 여전히 즐거운 기분이 든다. 도움을 주신 여러분들 중에서도 특히 브랜드에 대한 올바른 가치관을 심어주신 나의 직장 생활 첫 사수이자 선배인 최장순 이사님, 인생의 영원한 멘토이신 김수태 이사님, 백수 시절 좋은 조직으로 초대해주시고 언제나 믿음을 아끼지 않으셨던 플러스엑스의 신명섭 이사님과 변사범 이사님, 지친 일상에 위안이 되어주는 친구 서동준과 바쁜 와중에도 집필에 많은 도움을 준 후배 김민경, 나에겐 안자이 미즈마루와 같은 디자이너 이효진과 현다정을 비롯하여 늘 발전적인 생각을 공유하는 동료들, 끝으로 형보다 더 든든한 동생과 존재의 이유이자 언제나 편안한 안식처가 되어주시는 부모님께 감사의 말씀을 드린다.

새해 첫날 책을 쓰겠다고 결심하고 약 3개월 동안 온전히 몰입하여 지냈다. 말 그대로 시간이 어떻게 흘렀는지 모를 만큼 즐겁고 의미 있는 시간이었다. 처음 글을 쓰기 전 머릿속에 떠다니는 여러 가지 생각들을 차례로 정리하면서 표지 디자인을 장난삼아 만들기도 했다. 그때 넣었던 출판사가 안그라픽스였는데 실제로 안그라픽스에서 책이 출간될 줄이야……. 후기를 쓰는 지금도 여전히 놀랍고 신기할 따름이다.

　개인적으로 안그라픽스에서 나오는 책들은 언제나 좋다. 디자인과 브랜드, 그리고 삶을 바라보는 관점이 다른 출판사와는 사뭇 다르다는 느낌을 받는다. 무조건 높고 크고 멋지고 이슈가 되고 최고여야만 하는 세상에서 조금은 다른 시선을 가져도 괜찮다는 듯 묵묵히 응원의 메시지를 건넨다. 그래서 더욱 믿고 의지하게 되는지도 모르겠다. 나 역시 안그라픽스에서 출간되는 좋은 책을 통해 많은 것을 느끼고 배우며 성장했다고 생각한다. 훌륭한 분들의 글을 발굴하고 소개하는 좋은 안목으로, 변변치 않은 기획자의 글을 눈여겨봐주시고 마지막 순간까지 정성껏 매만져주신 문지숙 편집주간님을 비롯하여 책이 세상에 나올 수 있도록 고생해준 우하경 편집자와 안마노 디자이너에게도 진심으로 고마운 마음을 전하고 싶다.

이 책『날마다, 브랜드』는 브랜드를 업으로 하고 있는 에이전트나 기업의 브랜드 담당자뿐 아니라 브랜드에 관심을 갖고 있는 일반인도 올바른 브랜드가 무엇인지 한 번쯤 생각해볼 수 있도록 쓰였다. 바쁜 일상을 잠시 멈추고 일상에 여유를 갖고 브랜드에 대한 사고의 여백을 채워나가는 과정에서 각자가 좋아하는 브랜드와의 결속감을 형성하는 데 조금이나마 도움이 된다면 그보다 더한 기쁨은 없을 것이다. 그로 인해 사람들이 브랜드를 대하는 자세나 소비 습관들이 바람직한 방향으로 차츰 개선된다면 우리 주변에 유익하고 가치 있는 브랜드가 더욱 많이 생길 것이라고 믿는다.

어느 출판사의 편집자는 글을 쓰는 일이나 책을 만드는 것을 가리켜 사라지는 것을 잡아놓는 일이라고 말했다. 이 책을 쓰게 된 이유도 어쩌면 그와 비슷하다. 올바른 브랜드에 대한 자신의 신념이 무뎌지고 매출 중심적 사고와 대기업의 조직 논리에 익숙해지기 전에, 생각들을 조금이나마 잡아두고 싶었다.

10년 가까이 브랜드와 브랜드 디자인을 기획하는 일을 하면서 회사에서의 업무와 일상생활에 가장 많은 영향을 준 책을 꼽자면 『데이비드 아커의 브랜드 경영』도 아니고 케빈 켈러의 『브랜드 매니지먼트』도 아닌 무라카미 하루키의 에세이들이다.

나는 여느 또래들과 마찬가지로 하루키의 팬이다. 차분하고 먹먹한 분위기를 지닌 그의 소설도 물론 좋아하지만, 가볍고 유쾌한 에세이를 특히 좋아한다. 출간되는 대로 일단 책장에 꽂아둘 목적으로 사들이고, 틈틈이 짬이 날 때마다 꺼내 읽는다. 에세이에서 하루키는 누군가는 사소한 것이라고 말할지도 모르는 것들을 관찰하고 의미를 부여한다. 또 여러 곳을 다니며 다양한 일들을 겪으면서 들었던 생각과 감정, 삶을 대하는 태도나 가치관 들을 편안하고 친근하게 이야기해준다.

흔히 상대의 마음을 얻기 위해서는 머리가 아닌 마음으로 대해야 한다고 이야기한다. 마찬가지로 브랜드를 통해 고객의 마음을 얻기 위해서는 지식이 아닌 진심이 담겨야 한다. 브랜드를 만드는 일 역시 사람과 사람이 만나 만드는 것이므로, 결국 올바른 브랜드를 만들기 위해서는 브랜드를 이끌어가는 사람들을 깊게 관찰하고 이해하려는 자세가 필요하다고 생각한다.

전혀 새로운 발상이나 기획 같은 것은 세상에 존재하지 않는다. 모두 기존의 무언가에서 기인하여 더해지고 분리되는 과정에서 탄생하기 마련이다. 브랜드를 기획하는 것 역시 세상에 없던 브랜드를 만드는 것이 아니라, 기존의 것에서 장점을 보존하고 문제를 개선할 수 있는 방안을 모색하는 것이 대부분이다. 그러므로 보다 가치 있는 브랜드를 만들기 위해서는 더 많이 보고 많이 듣고 많이 경험해야 함은 물론이다.

이 책의 내용 역시 수많은 브랜드와 관련하여 누군가는 사소한 것이라고 말할지도 모르는 것들을 관찰하고 의미를 부여하며 또 나름대로 해석하고자 한 개인적인 결과물이라고 할 수 있다.

하루키의 에세이에 따르면 소설가 어니스트 헤밍웨이는 진정한 남자가 되기 위해 네 가지를 이루어야 한다고 말했다. 나무를 심고, 투우를 하고, 책을 쓰고, 아들을 낳는 것이다. 어렸을 적에 식목일마다 나무를 심었고, 부족하지만 이렇게 세상에 책을 내게 되었으니, 언젠가 아들이 생긴다면 함께 스페인으로 떠나는 일만 남았다.